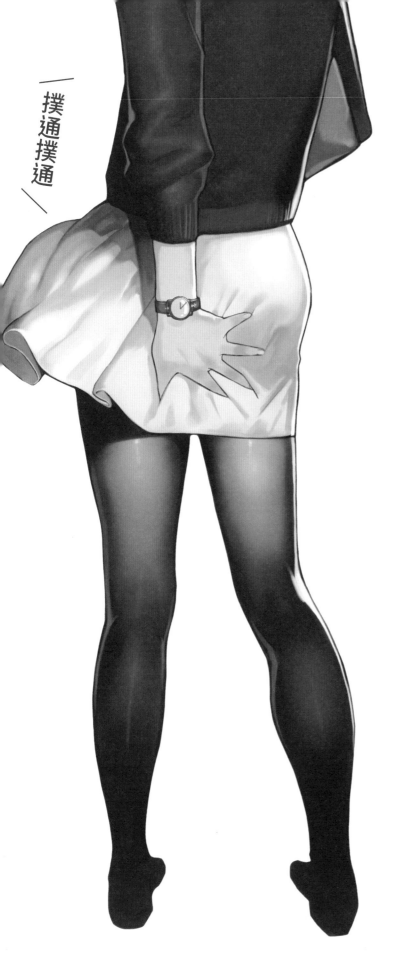

心跳加速！
美女動作情境姿勢集

撲通撲通

sideranch／編

U0080192

瑞昇文化

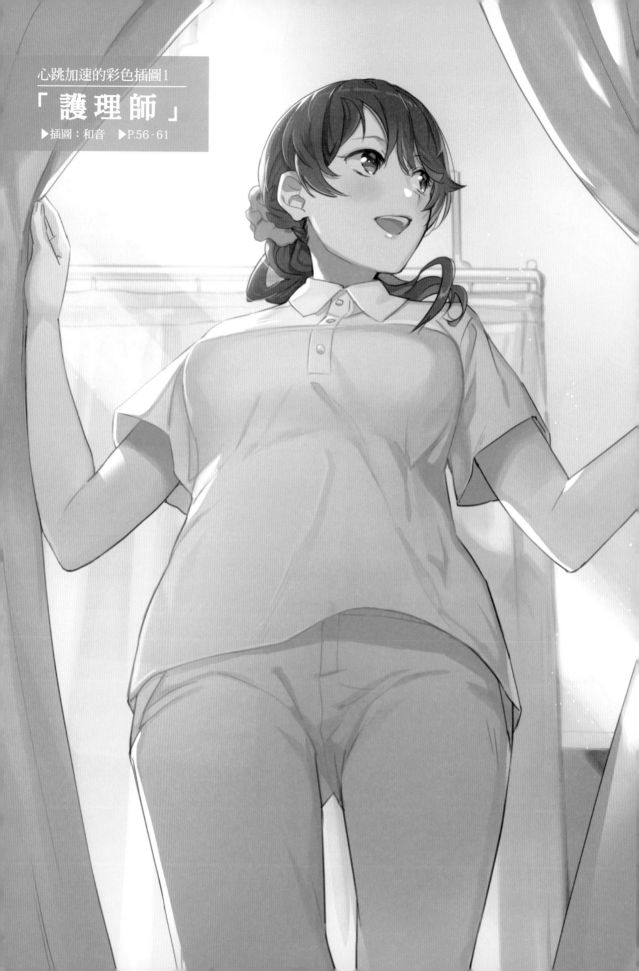

心跳加速的彩色插圖1
「護理師」
▶插圖：和音　▶P.56‑61

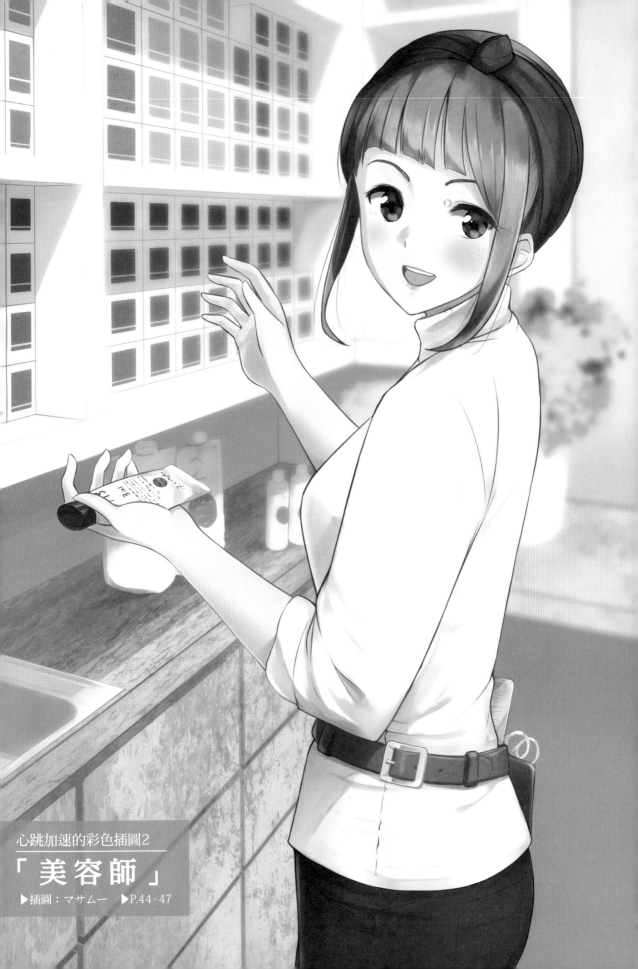

心跳加速的彩色插圖2
「美容師」
▶插圖：マサムー　▶P.44-47

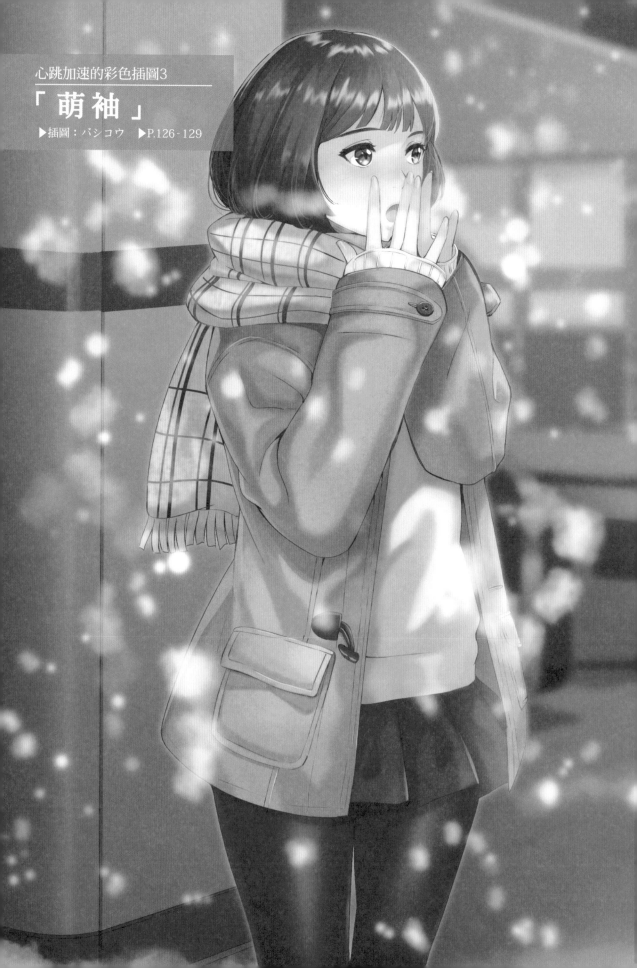

心跳加速的彩色插圖3
「萌袖」
▶插圖：バシコウ　　▶P.126 - 129

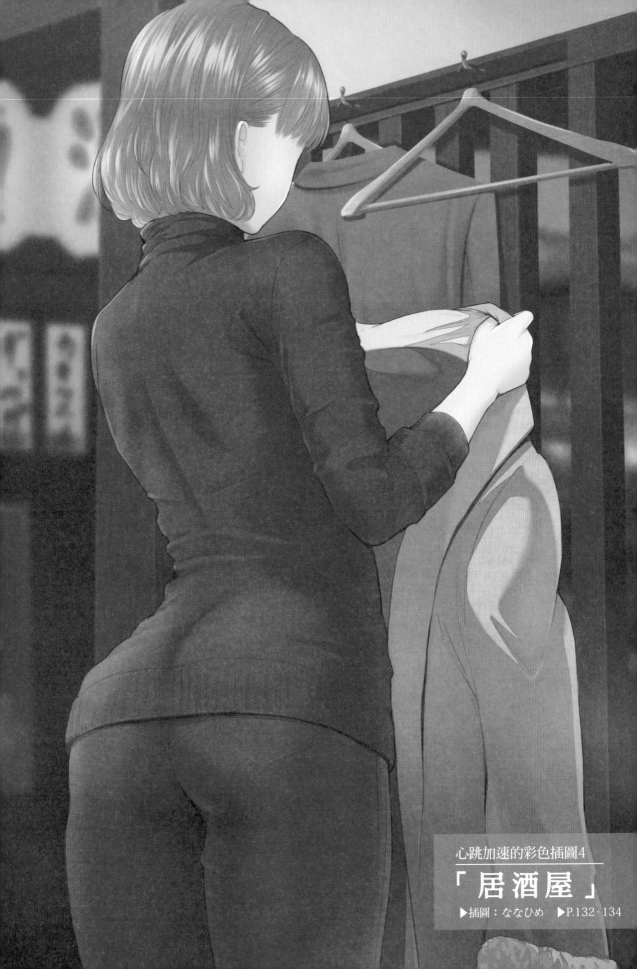

心跳加速的彩色插圖4
「居酒屋」
▶插圖：ななひめ　　▶P.132-134

Contents

Situation 校園生活 ——————————————————— 009

Situation 職業 ———————————————————————— 035

Introduction

本書是加強現實「日常生活」中女孩的可愛動作，充滿特殊風格的插圖姿勢集。

例如「眼鏡冒失娘」、「絕對領域」等「經典的可愛、萌元素」，其實在漫畫、動畫、插圖與技法書等各種媒體上都能見到。
因此，本書盡可能省略這些經典要素，刻意擷取其他不常見到，即使在現實生活中遇到也不會留意，那些想看也看不到，令人心跳加速的場面。

編輯人員針對「女孩的可愛之處」反覆討論研究，在嚴選的40種情境中，由多位插畫家描繪出自己心目中可愛的動作與姿勢。

「讚喔！」想必有些部分能讓各位深有同感，「我也這麼覺得！」有些人也有相同的見解。
再來請看內容……作為自己創作的參考，或是創作間隙的休息，將這本插圖集擺在自己手邊。

希望本書能在各種場合中，對各位有所助益。

校園生活
school

01～09

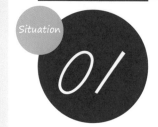

Situation

女高中生（基礎篇）

天真爛漫的表情與動作，今後即將成長為成熟女性……讓我們來看看正值青春的女高中生的日常。

心動重點　　●處於少女與成熟女性之間　　●有彈力的肌膚　　●制服

教室裡的女高中生

寂靜的上課時間，學生都走光的放學後……不同於和同學嬉鬧的「稚氣未脫的臉」，請注意像個大人的氣質。

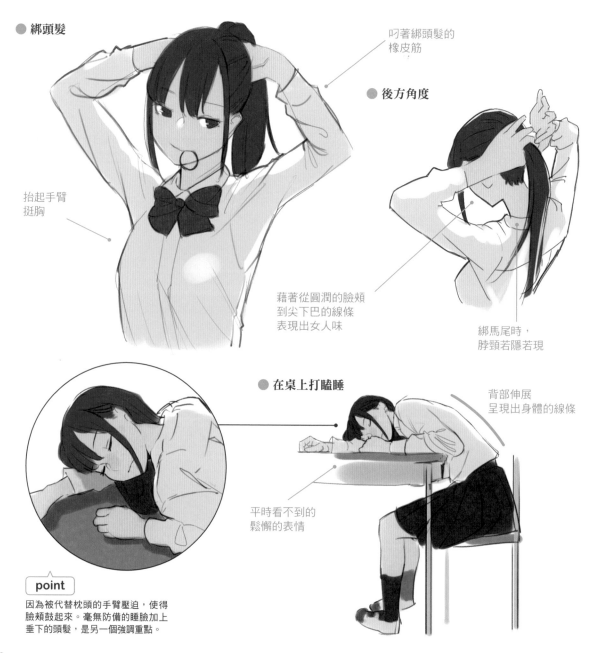

● 綁頭髮

叼著綁頭髮的橡皮筋

抬起手臂挺胸

藉著從圓潤的臉頰到尖下巴的線條表現出女人味

● 後方角度

綁馬尾時，脖頸若隱若現

● 在桌上打瞌睡

背部伸展呈現出身體的線條

平時看不到的鬆懈的表情

point

因為被代替枕頭的手臂壓迫，使得臉頰鼓起來。毫無防備的睡臉加上垂下的頭髮，是另一個強調重點。

Column
範例特寫：搭電車上學的女高中生

從座位抬頭一看，斜前方有一位搭電車上學的女高中生。昏昏欲睡的早晨，在搖晃的電車上雙手緊緊抓住吊環的模樣令人看得入迷。描繪時的重點是什麼？

睡過頭衝到車站！

一大早睡過頭。為了避免遲到，一路衝到車站，趕上平時搭的那班電車。想像變快的心跳，以及因為奔跑而上升的體溫。

point
雙手緊緊抓吊環。

point
手臂遮住半邊臉，激發想像力。（若隱若現的美學）

point
仔細描繪從胸前延伸到襯衫的皺褶，以及從胸部下方落到腰際的陰影，充分地表現出質感。

point
襯衫塞進裙子裡，感覺很清秀。

point
仰視時的裙褶陰影與摺痕要寫實一點。

point
加入強光效果表現有張力的健康大腿。

Situation
02

騎自行車的女高中生

女高中生在晴空下騎乘自行車精神抖擻地向前行。頭髮與制服迎風飄動,畫成動感十足,充滿活力的插圖吧!

心動重點　　●迎風飄動的頭髮　　　　●裙子裡的空氣感　　　　●車座與臀部的關係

充滿活力地站著騎自行車

在上學的路上奔馳的一個場景。不妨以快活爽朗的表情和充滿躍動感的構圖描繪。

● 站著騎自行車飛快地奔馳

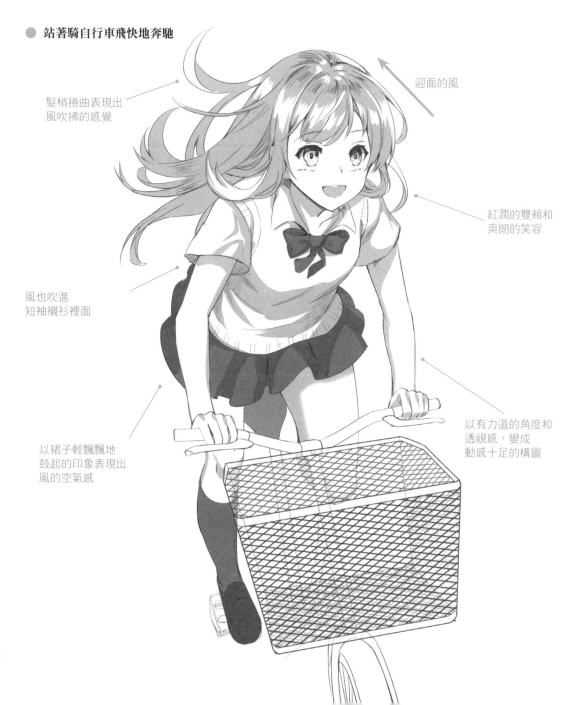

髮梢捲曲表現出
風吹拂的感覺

迎面的風

紅潤的雙頰和
爽朗的笑容

風也吹進
短袖襯衫裡面

以有力道的角度和
透視感,變成
動感十足的構圖

以裙子輕飄飄地
鼓起的印象表現出
風的空氣感

角度與姿勢的範例

雖說是騎自行車的一個場面,但能想到各種角度與姿勢。也要注意女高中生特有的表現。

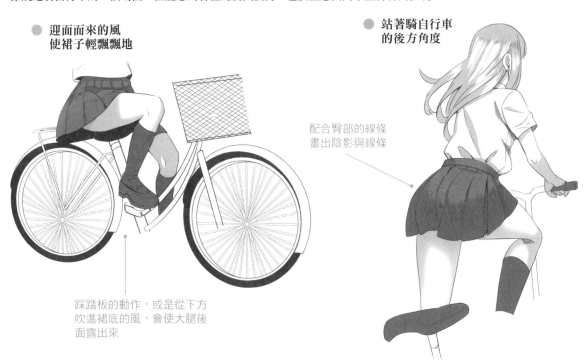

● 迎面而來的風
使裙子輕飄飄地

● 站著騎自行車
的後方角度

配合臀部的線條
畫出陰影與線條

踩踏板的動作,或是從下方
吹進裙底的風,會使大腿後
面露出來

制服的變化

自行車對高中生而言是必需品。「自
行車×女高中生」的組合會在各種場
景中登場。

包括構圖與姿勢,也要注意女高中生
的圖像本身。像西裝外套、水手服或
背心裙等,每間學校的制服都不一
樣。

例如,水手服是名門千金學校、格紋
裙子&西裝外套的可愛制服是很有人
氣的私立高中等,藉由制服決定角色
與舞台設定也很有趣。

● 水手服

● 格紋裙子

騎自行車的背影

從後方角度比較，依騎乘自行車的方式而改變的姿勢與不同的印象。

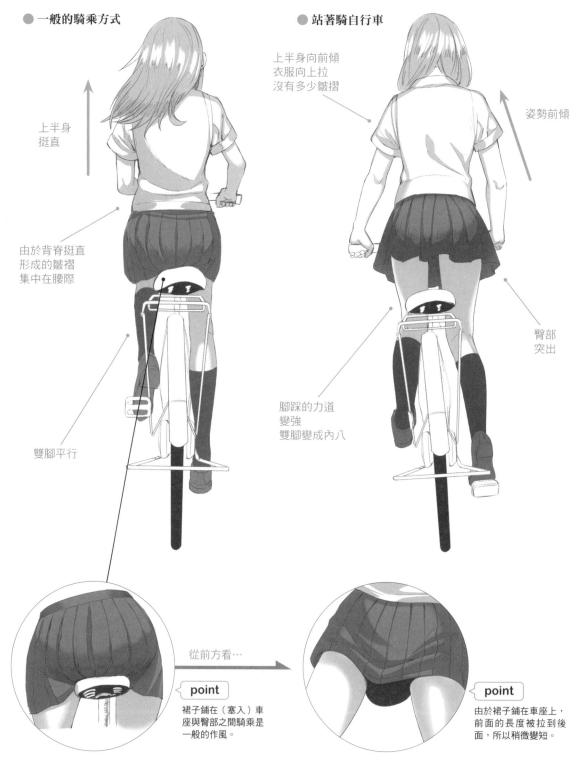

● 一般的騎乘方式

上半身挺直

由於背脊挺直形成的皺褶集中在腰際

雙腳平行

● 站著騎自行車

上半身向前傾
衣服向上拉
沒有多少皺摺

姿勢前傾

臀部突出

腳踩的力道變強
雙腳變成內八

從前方看…

point

裙子鋪在（塞入）車座與臀部之間騎乘是一般的作風。

point

由於裙子鋪在車座上，前面的長度被拉到後面，所以稍微變短。

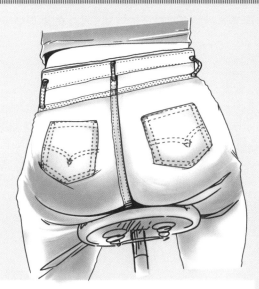

緊身牛仔褲

穿上緊身牛仔褲下半身會勒緊，臀部與大腿會鼓起。配合這點也以帶有圓弧的線和形狀描繪口袋的輪廓，強調鼓起的臀部形狀。另外，利用皺褶、陰影與強光效果會顯得更有層次。

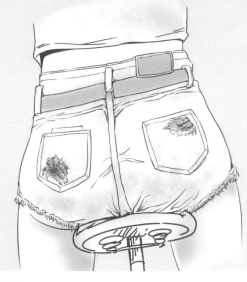

短褲

不經意地加上臀部下方的線條，變成令戀物癖心癢難耐的畫。搭配長度較短的T恤、大膽露出的腿、和能夠瞥見的背部，細細品味這種表現方式。肌膚與衣服質感的差異藉由塗色能變得明確，也擴大表現的幅度。

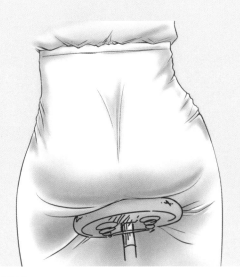

裙子

若是布料較薄的裙子，就畫成輕柔的質感，表現出臀部的鼓起與柔軟。和牛仔褲不同，加入沿著臀部形狀形成的直向皺褶，和從腰際往下拉的細微皺褶，就能表現出輕柔的感覺。

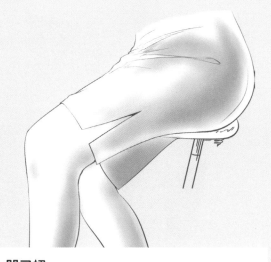

開叉裙

裙子加上開叉，讓雙腿顯得更有魅力。和腿根形成的細微皺紋相反，突出繃緊的臀部也是不錯的強調重點。若想藉由陰影表現平滑的臀部線條，就得巧妙地利用暈色。

Situation 03

調整襪子的女高中生

在學校、車站、超商……看到身體向前彎調整襪子的女高中生，你是不是不由得被吸引住了？

心動重點　　若隱若現　　　　襪子的種類　　　　赤腳×制服

站著調整襪子

在學校走廊、車站月台、在店家外頭排隊時。讓我們從三個方向檢視調整襪子的動作。

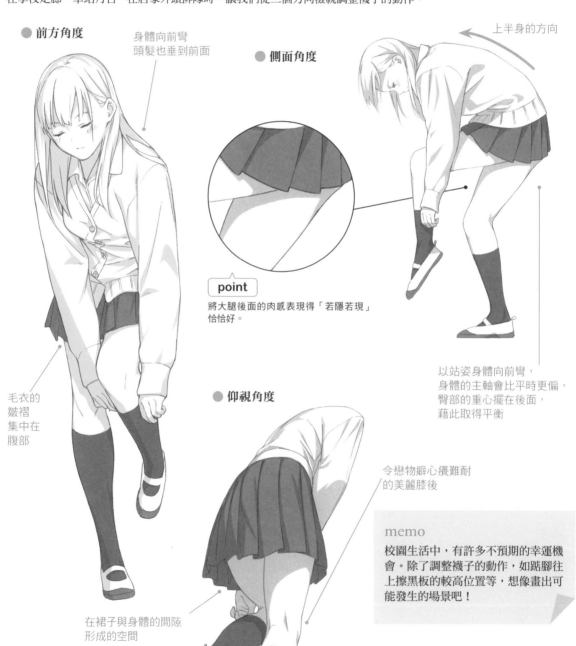

● 前方角度

身體向前彎
頭髮也垂到前面

● 側面角度

上半身的方向

point
將大腿後面的肉感表現得「若隱若現」恰恰好。

毛衣的
皺褶
集中在
腹部

以站姿身體向前彎，
身體的主軸會比平時更偏，
臀部的重心擺在後面，
藉此取得平衡

● 仰視角度

令戀物癖心擾難耐
的美麗膝後

memo
校園生活中，有許多不預期的幸運機會。除了調整襪子的動作，如踮腳往上擦黑板的較高位置等，想像畫出可能發生的場景吧！

在裙子與身體的間隙
形成的空間

襪子的變化

嚴選適合制服的襪子。把角色的外觀與性格當成提示分別描繪吧！

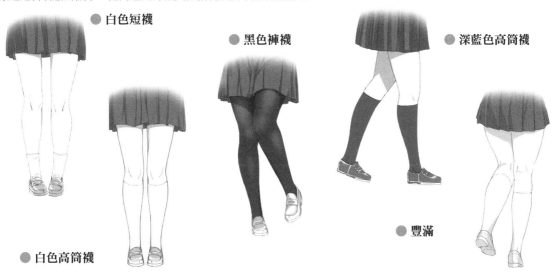

● 白色短襪

● 黑色褲襪

● 深藍色高筒襪

● 白色高筒襪

● 豐滿

赤腳也很有魅力

夏日過於炎熱，所以在飲水處玩水。天真嬉鬧的模樣，脫下襪子露出的赤腳令人心動。正在換體操服、健康檢查或雨天換上別的襪子等場景也會打赤腳。

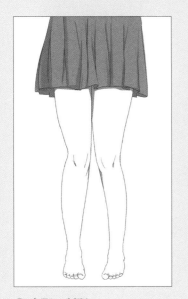

● 赤腳×制服

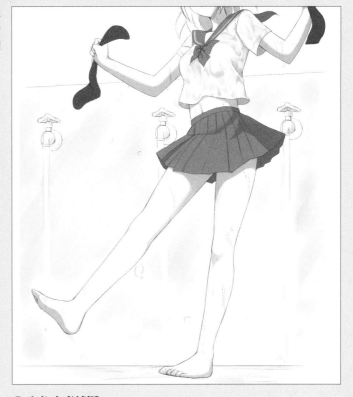

● 在飲水處嬉鬧

運動會

在秋高氣爽的日子裡舉行學校的一大盛事 —— 運動會。注意躍動的身體和肌肉，畫出充滿生命力的插圖吧！

心動重點　　　● 體操服　　　　● 比賽中身體的動作　　　● 運動短褲和五分褲

接力賽跑

把接力棒傳給夥伴的接力賽跑。畫出為了團隊賣力奔跑的女孩充滿魅力的模樣。

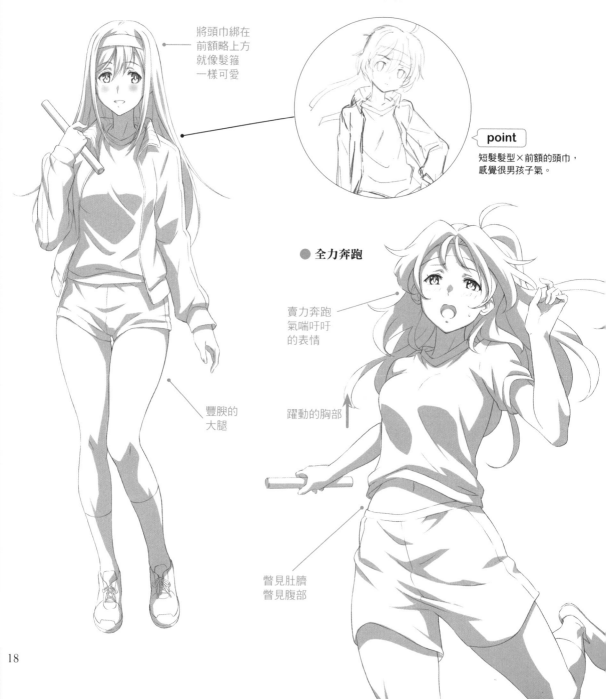

將頭巾綁在前額略上方就像髮箍一樣可愛

point
短髮髮型×前額的頭巾，感覺很男孩子氣。

● 全力奔跑

賣力奔跑氣喘吁吁的表情

豐腴的大腿

躍動的胸部

瞥見肚臍瞥見腹部

調整陷進臀部的運動短褲

運動短褲的賣點是容易活動，不過隨著動作會容易陷進臀部。回想一下輕輕用手指調整的動作。

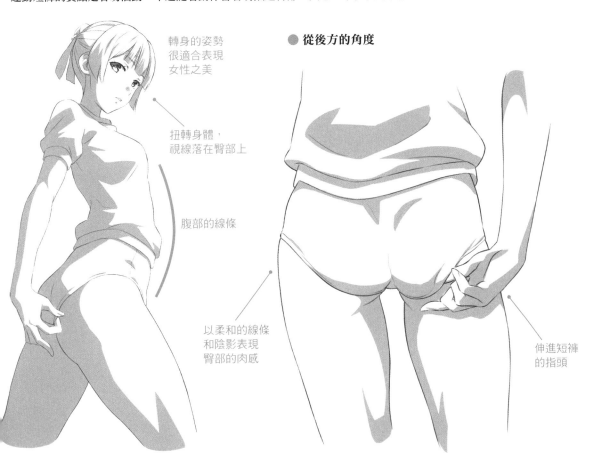

轉身的姿勢
很適合表現
女性之美

● 從後方的角度

扭轉身體，
視線落在臀部上

腹部的線條

以柔和的線條
和陰影表現
臀部的肉感

伸進短褲
的指頭

陷進臀部的運動短褲

現在廢除的運動短褲，可藉由圖畫自由重現。
由於全力奔跑或不同尺寸，布會靠近臀部的裂縫，逐漸陷進去。尤其尺寸小的運動短褲，能大膽地表現臀部裂縫的線條，和臀部與腿根露出的部分。
調整短褲場景中的表情，可以是「若無其事的表情」或「害羞臉紅的表情」。一邊害羞臉紅，一邊嬌嗔：「笨蛋！看什麼啦！」這種傲嬌女孩也很有魅力。

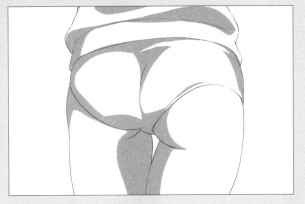

● 尺寸小的運動短褲

準備運動

比賽開始前仔細做伸展運動。帶著認真的眼神以柔軟的動作放鬆身體，這個模樣令人心跳加速。

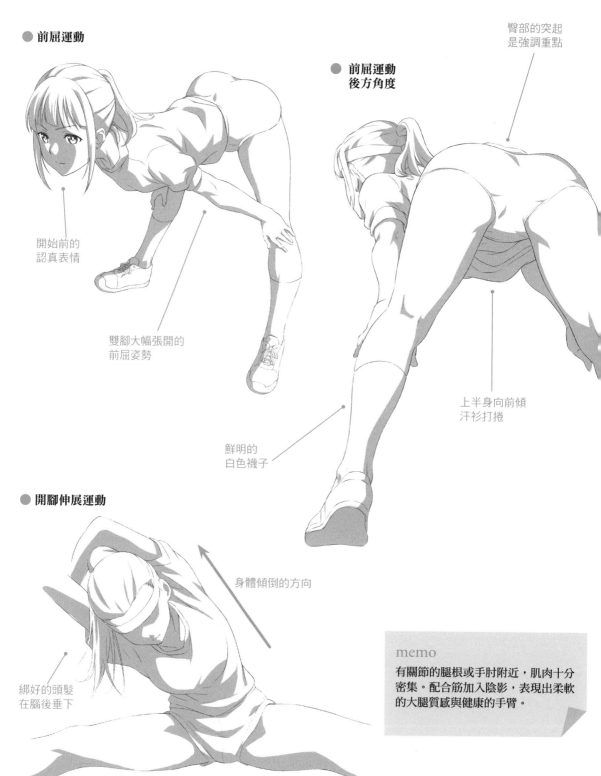

● 前屈運動

開始前的
認真表情

雙腳大幅張開的
前屈姿勢

● 前屈運動
後方角度

臀部的突起
是強調重點

上半身向前傾
汗衫打捲

鮮明的
白色襪子

● 開腳伸展運動

身體傾倒的方向

綁好的頭髮
在腦後垂下

memo
有關節的腿根或手肘附近，肌肉十分
密集。配合筋加入陰影，表現出柔軟
的大腿質感與健康的手臂。

運動服的穿脫

避免身體因為流汗而發冷……刻意用身體部位遮住下半身穿的五分褲或運動短褲，這樣的構圖也很有意思。

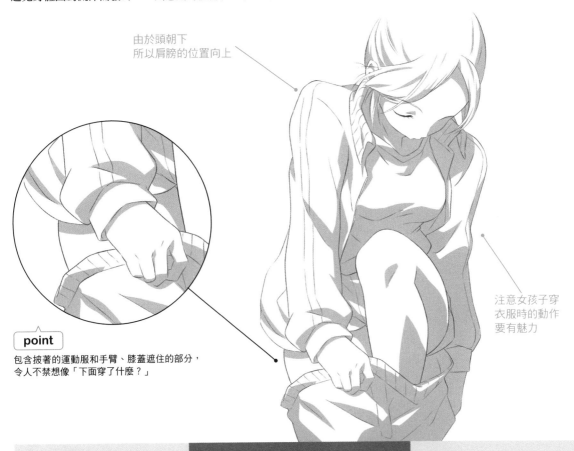

由於頭朝下
所以肩膀的位置向上

注意女孩子穿
衣服時的動作
要有魅力

point

包含披著的運動服和手臂、膝蓋遮住的部分，
令人不禁想像「下面穿了什麼？」

有點刻意賣萌的運動服裝扮

特大號的長袖運動服，變成能稍微看到
手指的「萌袖」。幾乎看不到肌膚的上
半身，和下半身穿著短褲或運動短褲的
露出感，這樣的對比呈現出女性韻味。

另外，擺的姿勢可以多用點心。除了
「雙手在胸前緊緊勾著，臀部突出腰部
向後彎」，像是「雙手湊到臉旁」等，
畫成可愛無比的姿勢也不錯。

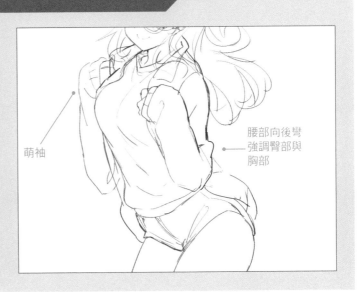

萌袖

腰部向後彎
強調臀部與
胸部

校園生活

比賽空檔的一個場景

全校學生各自分隊彼此競賽的運動會。然而，這不僅是快樂的活動而已。

● 愁眉苦臉的
　 體育坐姿

聳肩曲背

從「第4名」的旗子
可知為何神情落寞。
這種表現帶來故事性。

● 後方角度

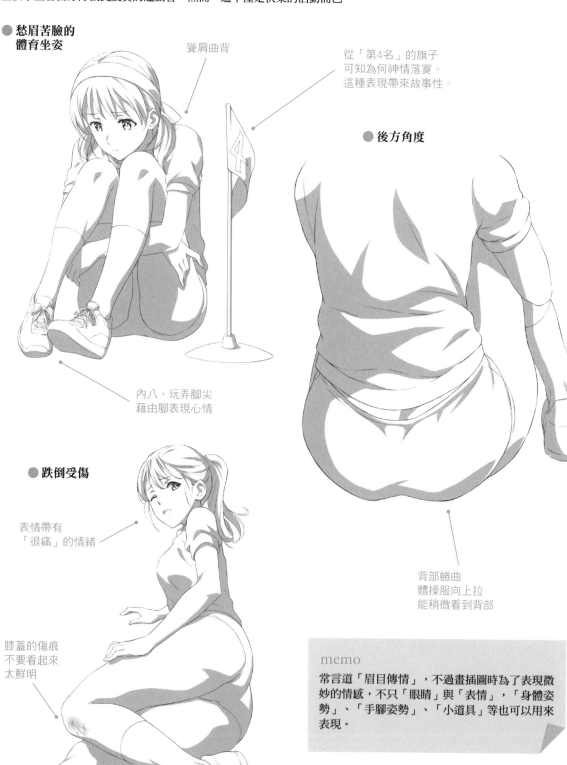

內八、玩弄腳尖
藉由腳表現心情

● 跌倒受傷

表情帶有
「很痛」的情緒

膝蓋的傷痕
不要看起來
太鮮明

背部蜷曲
體操服向上拉
能稍微看到背部

memo

常言道「眉目傳情」，不過畫插圖時為了表現微
妙的情感，不只「眼睛」與「表情」，「身體姿
勢」、「手腳姿勢」、「小道具」等也可以用來
表現。

熱烈的騎馬打仗

運動會許多比賽中特別熱烈的騎馬打仗，讓我們從各方面檢視這幅場景吧！

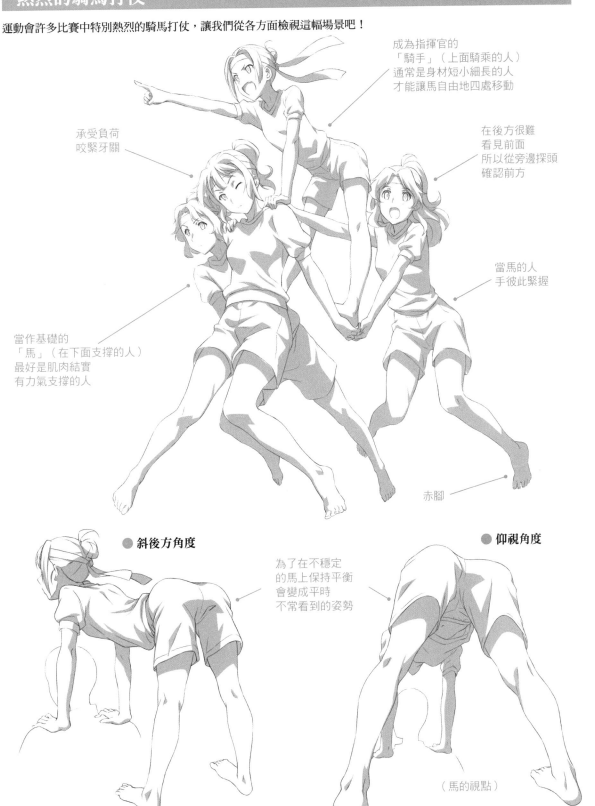

成為指揮官的
「騎手」（上面騎乘的人）
通常是身材短小細長的人
才能讓馬自由地四處移動

承受負荷
咬緊牙關

在後方很難
看見前面
所以從旁邊探頭
確認前方

當作基礎的
「馬」（在下面支撐的人）
最好是肌肉結實
有力氣支撐的人

當馬的人
手彼此緊握

赤腳

● 斜後方角度

● 仰視角度

為了在不穩定
的馬上保持平衡
會變成平時
不常看到的姿勢

（馬的視點）

網球社

網球社是熱門運動社團之一。從可愛的制服，和比賽中身體的動作等，來看看運動女孩的魅力。

| 心動重點 | ● 網球裙（制服） | ● 比賽中身體的動作 | ● 擦汗的動作 |

比賽中的場景

使用全身將球打到對方場地的發球。注意描繪網球獨有的身體動作。

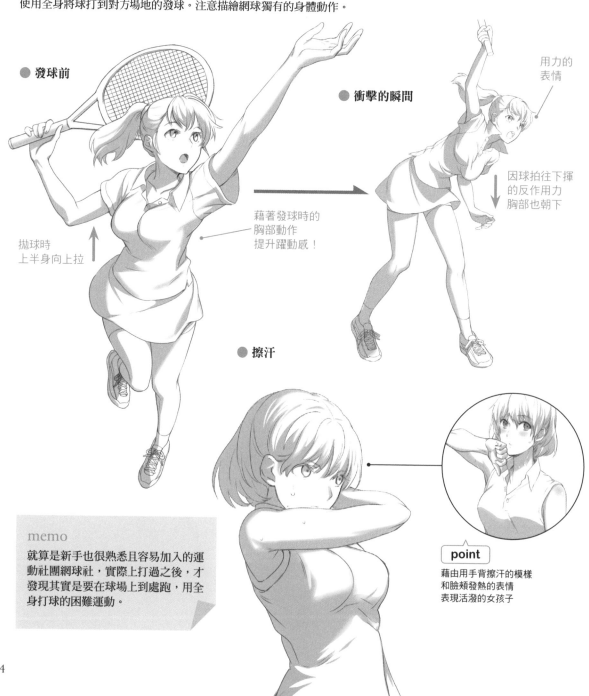

● 發球前

拋球時
上半身向上拉

藉著發球時的
胸部動作
提升躍動感！

● 衝擊的瞬間

用力的
表情

因球拍往下揮
的反作用力
胸部也朝下

● 擦汗

memo
就算是新手也很熟悉且容易加入的運動社團網球社，實際上打過之後，才發現其實是要在球場上到處跑，用全身打球的困難運動。

point
藉由用手背擦汗的模樣
和臉頰發熱的表情
表現活潑的女孩子

網球裙與健康的腿形成對比

稱為「網球裙」的裙子類網球服裝。從迷你裙露出經過鍛鍊的美腿，令人心跳暫停。

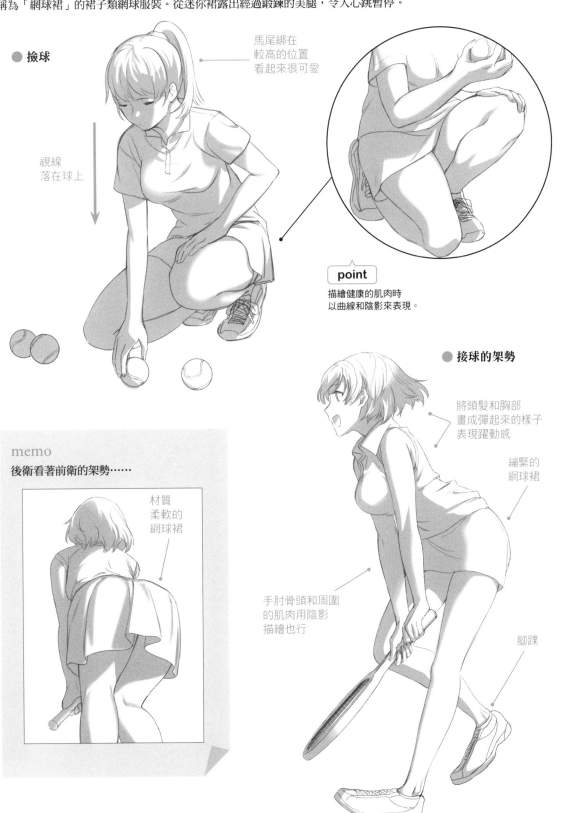

● 撿球

馬尾綁在
較高的位置
看起來很可愛

視線
落在球上

point

描繪健康的肌肉時
以曲線和陰影來表現。

● 接球的架勢

將頭髮和胸部
畫成彈起來的樣子
表現躍動感

繃緊的
網球裙

手肘骨頭和周圍
的肌肉用陰影
描繪也行

腳踝

memo

後衛看著前衛的架勢……

材質
柔軟的
網球裙

25

田徑隊

從暴露程度較高的制服，露出鍛鍊過的緊實身體。兼具美感與外型的田徑隊隊員，吸引了眾人目光。

心動重點　　● 緊實的身體　　　● 露出肚臍的制服　　　● 比賽中的姿勢

進行社團活動的田徑隊隊員

在早晨的更衣室、放學後的操場，畫出田徑隊隊員自然的模樣吧！

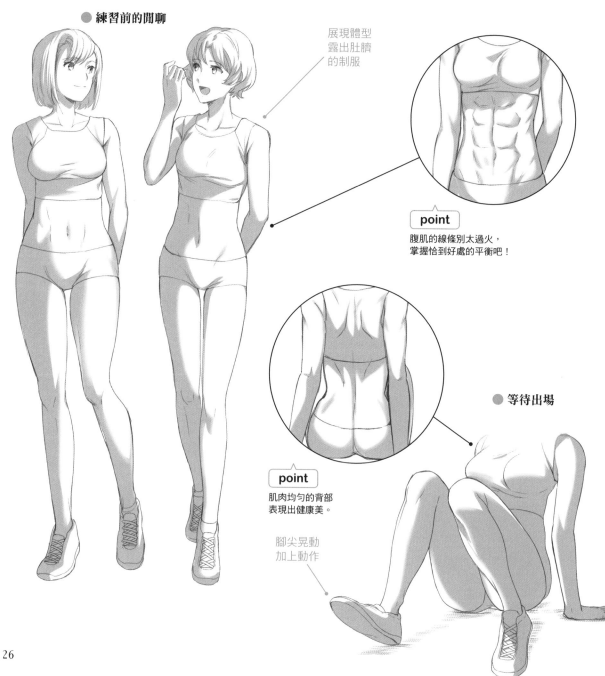

● 練習前的閒聊

展現體型
露出肚臍
的制服

point

腹肌的線條別太過火，
掌握恰到好處的平衡吧！

● 等待出場

point

肌肉均勻的背部
表現出健康美。

腳尖晃動
加上動作

比賽中的姿勢

如跳高或跨欄賽跑等，不同運動項目能看到不同的姿勢。注意優美洗鍊的身體。

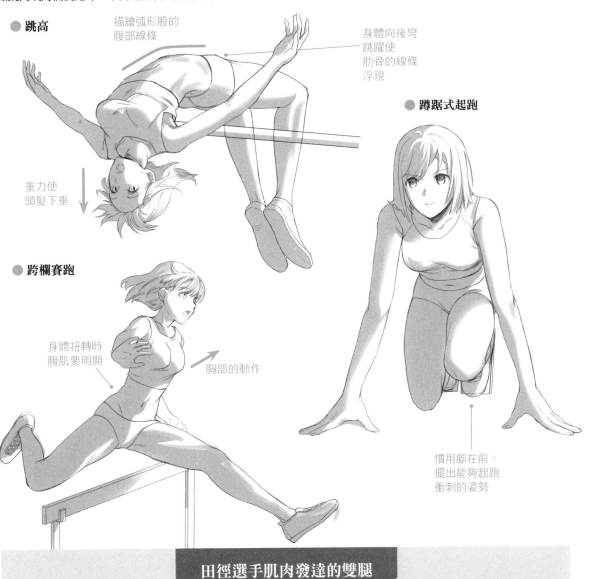

● 跳高

描繪弧形般的
腹部線條

身體向後彎
跳躍使
肋骨的線條
浮現

重力使
頭髮下垂

● 蹲踞式起跑

● 跨欄賽跑

身體扭轉時
腹肌要明顯

胸部的動作

慣用腳在前，
擺出能夠起跑
衝刺的姿勢

田徑選手肌肉發達的雙腿

長跑中體重輕的人能保留體力，所以比較有利。田徑選手的理想體型是減去多餘的贅肉，只留下肌肉的纖細體型。然而，畫圖時如果過分強調骨骼與肌肉，就會失去女孩子柔軟的肉感，請參考人體的骨骼，適度均衡地描繪肉感與骨感吧！

07 棒球社經理

追逐白球的棒球少年嚴格訓練的情景。支持他們的肯定是女經理開朗的表情與吶喊聲。

心動重點　　● 棒球帽×女孩　　● 開朗的笑容　　● 萬綠叢中一點紅

社團活動中經理的工作

為了讓社員專心練球，經理身為無名英雄默默地工作。要把活力十足的表情畫得充滿魅力。

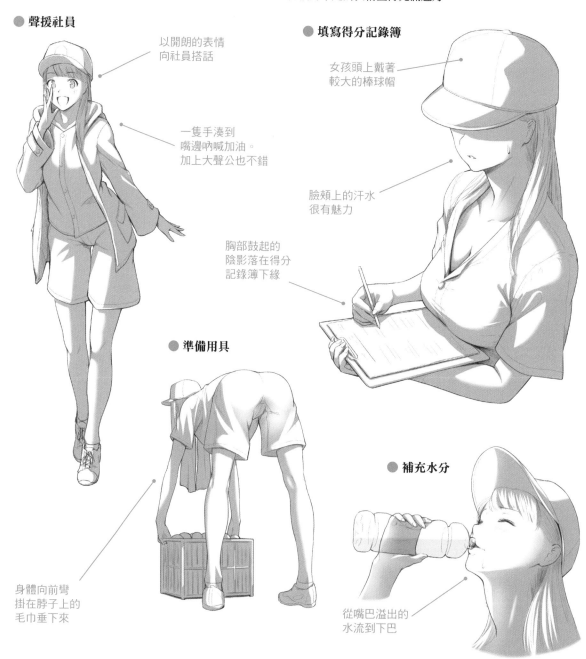

● 聲援社員

以開朗的表情
向社員搭話

一隻手湊到
嘴邊吶喊加油。
加上大聲公也不錯

● 填寫得分記錄簿

女孩頭上戴著
較大的棒球帽

臉頰上的汗水
很有魅力

胸部鼓起的
陰影落在得分
記錄簿下緣

● 準備用具

身體向前彎
掛在脖子上的
毛巾垂下來

● 補充水分

從嘴巴溢出的
水流到下巴

Column
棒球帽 × 女孩 × 制服

比賽時能看到的組合。在甲子園也引發話題。大一點的帽子和制服是最大的魅力！

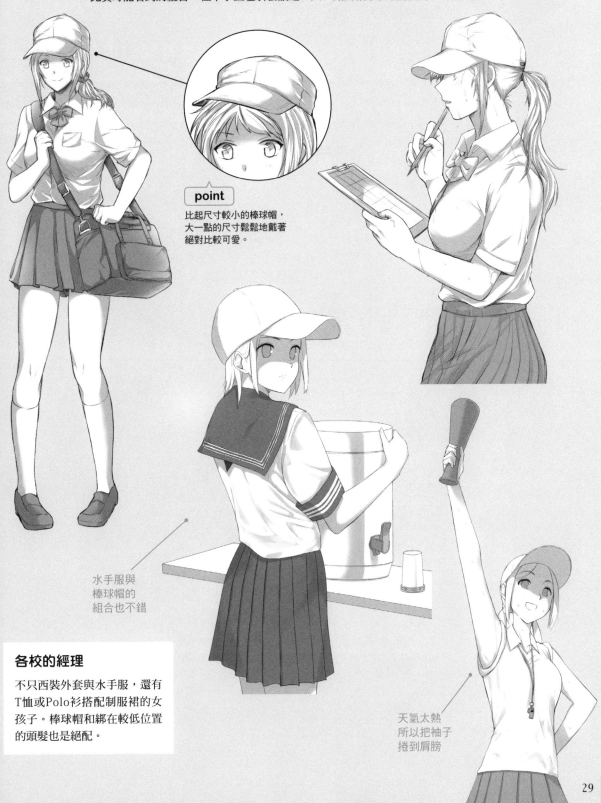

point
比起尺寸較小的棒球帽，
大一點的尺寸鬆鬆地戴著
絕對比較可愛。

水手服與
棒球帽的
組合也不錯

各校的經理
不只西裝外套與水手服，還有
T恤或Polo衫搭配制服裙的女
孩子。棒球帽和綁在較低位置
的頭髮也是絕配。

天氣太熱
所以把袖子
捲到肩膀

Situation

08

足球社經理

和棒球社經理又是不一樣的氣質。從社員的飲料到足球等，出發進行練習賽的經理總是大包小包。

心動重點　　● 斜背（包包）　　● 足球與短小身材　　● 運動服、T恤裝扮

練習情景、與其他學校進行練習賽

踢出的足球有時會滾到球場外……這時經理會活力十足地應對。

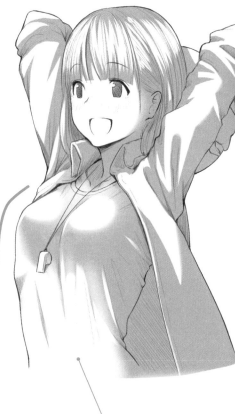

● 對著選手扔球

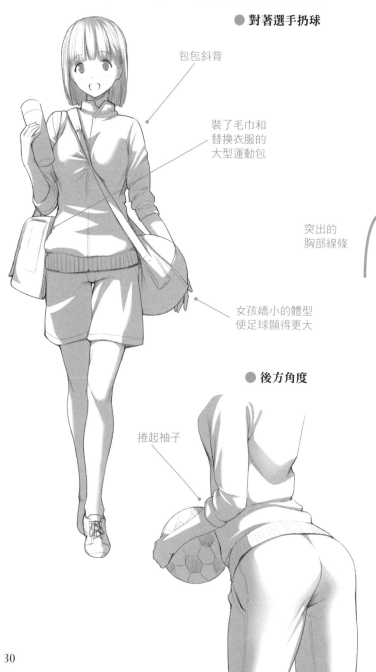

包包斜背

裝了毛巾和替換衣服的大型運動包

突出的胸部線條

女孩嬌小的體型使足球顯得更大

● 後方角度

捲起袖子

由於扔球時身體向後彎拉扯形成的皺褶集中在胸部

memo
女孩纖細的手臂拿起球，相對的球看起來會變大。可以藉由運動服捲起的袖子與活動時纖細的身體線條來強調這部分。

運動服裝扮、T恤裝扮

運動服裝扮給人的印象和平時所見的制服裝扮不一樣。表現出女孩纖細的體型。

● 舉起一隻手打招呼

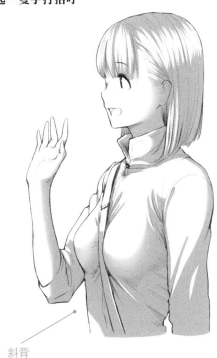

用陰影表現
肩胛骨

● 蹲下

令人想像
柔軟身體的
圓形輪廓

斜背

女性的T恤
比較緊，能呈現出身體的線
條。身體往前傾，稍微露出
的背部十分誘人

校園生活

各種「斜背」

細繩或帶子陷入乳溝，強調胸圍的「斜背」。除了斜背包外，也能用於各種情境中。

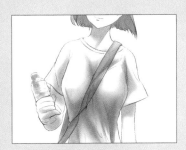

● 運動包

● 員工證

● 安全帶

31

劍道社、弓道社

劍道與弓道皆是日本固有的傳統競技。「武術女孩」凜然的姿態令人看得入迷。瞧瞧她們身心皆美的魅力吧！

心動重點　　　●有禮貌　　　　　　●日式服裝女孩　　　　　●優美的姿勢與舉止

劍道社

舉起竹刀攻擊對方的弱點。畫出自古傳承的武士道精神，以及盯著對方的認真表情。

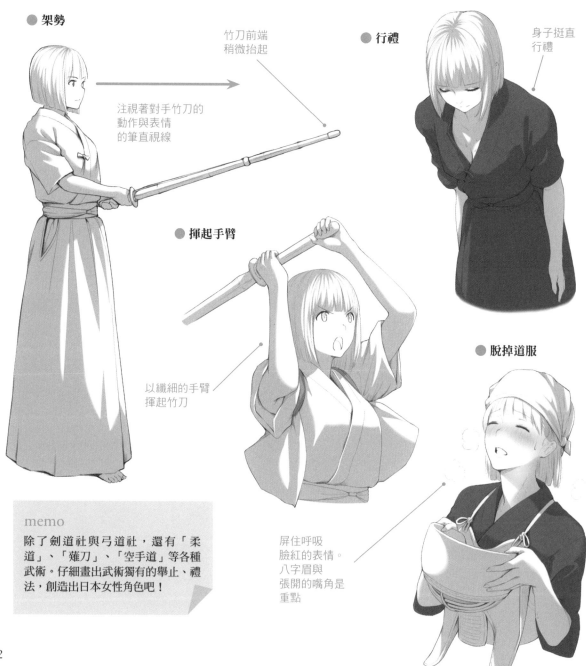

● 架勢

竹刀前端
稍微抬起

注視著對手竹刀的
動作與表情
的筆直視線

● 行禮

身子挺直
行禮

● 揮起手臂

以纖細的手臂
揮起竹刀

● 脫掉道服

memo

除了劍道社與弓道社，還有「柔道」、「薙刀」、「空手道」等各種武術。仔細畫出武術獨有的舉止、禮法，創造出日本女性角色吧！

屏住呼吸
臉紅的表情。
八字眉與
張開的嘴角是
重點

弓道社

寂靜的弓道場響起拉弓的聲音。凝視靶子進入自己的世界，注意力集中一點的模樣很美。

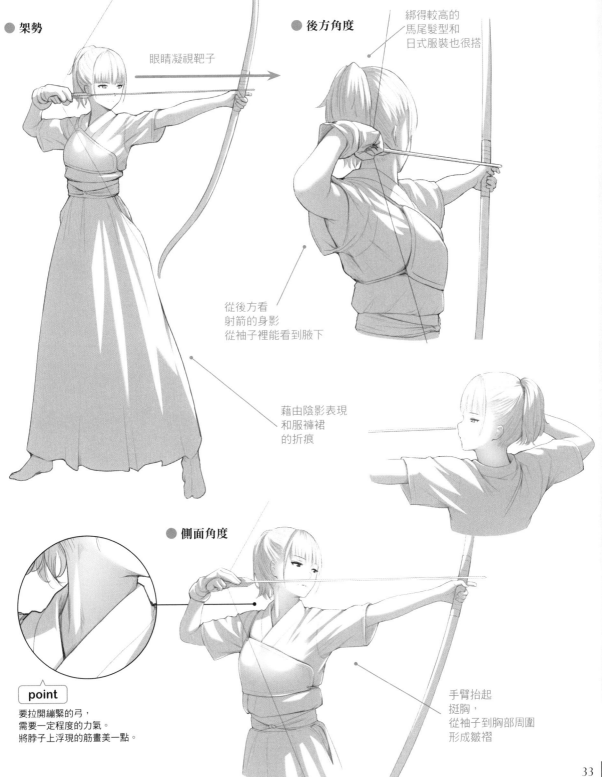

● 架勢

眼睛凝視靶子

● 後方角度

綁得較高的
馬尾髮型和
日式服裝也很搭

從後方看
射箭的身影
從袖子裡能看到腋下

藉由陰影表現
和服褲裙
的折痕

● 側面角度

point

要拉開繃緊的弓，
需要一定程度的力氣。
將脖子上浮現的筋畫美一點。

手臂抬起
挺胸，
從袖子到胸部周圍
形成皺褶

校園生活

武術的正坐

武術的重點是「以禮為始、以禮為終」，這是一種重視禮節的精神。將禮儀、禮節應用於畫中吧！

● **劍道的正坐**

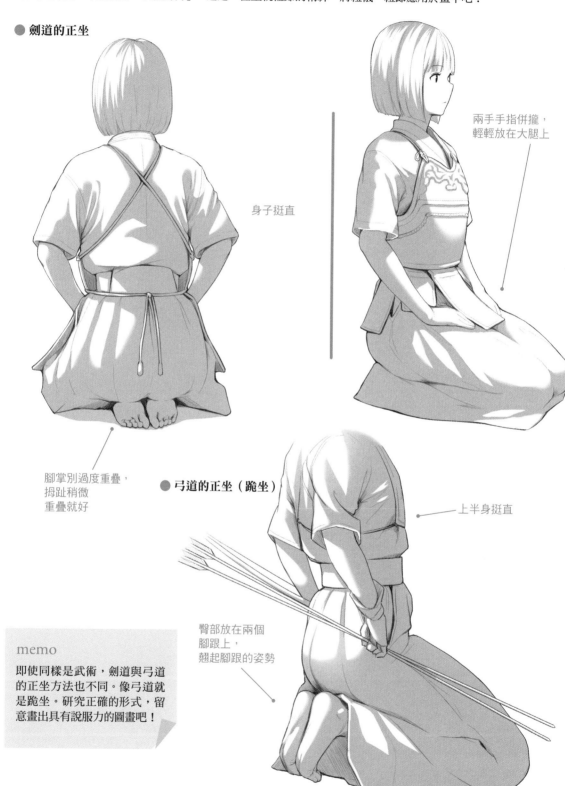

身子挺直

兩手手指併攏，
輕輕放在大腿上

腳掌別過度重疊，
拇趾稍微
重疊就好

● **弓道的正坐（跪坐）**

上半身挺直

臀部放在兩個
腳跟上，
翹起腳跟的姿勢

memo
即使同樣是武術，劍道與弓道
的正坐方法也不同。像弓道就
是跪坐。研究正確的形式，留
意畫出具有說服力的圖畫吧！

職業
Job

10～20

在辦公室工作的女性

在辦公室不經意地做出打動人的動作，以及上、下班時間的反差。社會人士一整天大多待在職場，在此選出令人心動的瞬間。

心動重點	● 辦公室時尚	● 工作時認真的眼神	● 上、下班時間的反差

工作時的一個場景

套裝或辦公室便裝繃緊的輪廓，比便服更合身，給人精明幹練的印象。

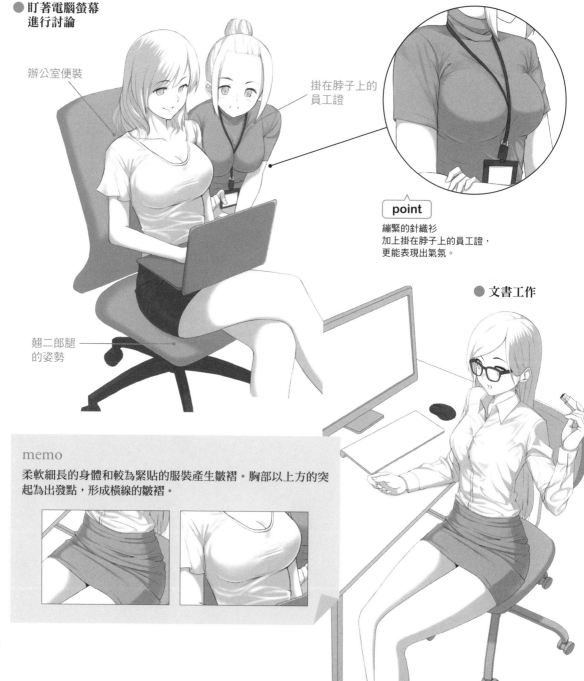

● 盯著電腦螢幕
　進行討論

辦公室便裝

掛在脖子上的
員工證

point

繃緊的針織衫
加上掛在脖子上的員工證，
更能表現出氣氛。

翹二郎腿
的姿勢

● 文書工作

memo

柔軟細長的身體和較為緊貼的服裝產生皺褶。胸部以上方的突起為出發點，形成橫線的皺褶。

辦公室常見的工作

如資料複印或文件歸檔等，讓我們一起來看看辦公室常見的場景。

● 拿取高處的文件

● 複印

● 補充複印紙

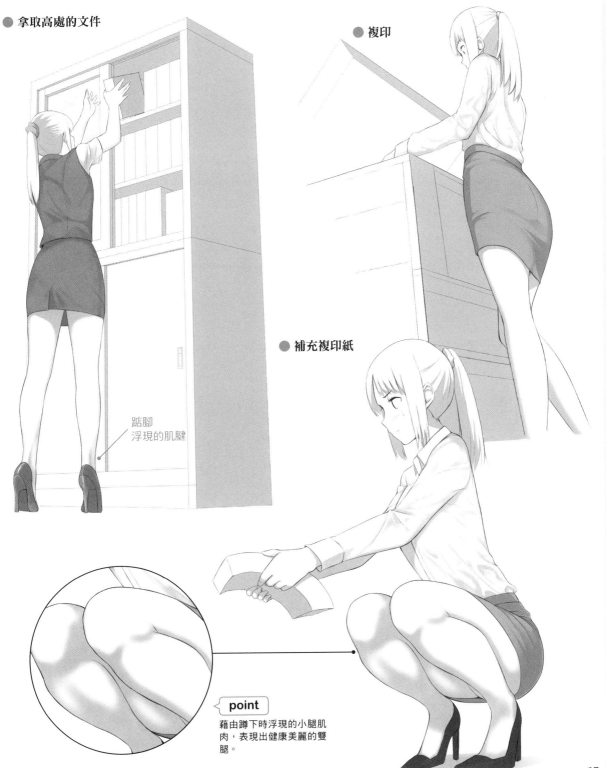

踮腳
浮現的肌腱

point

藉由蹲下時浮現的小腿肌肉，表現出健康美麗的雙腿。

撿拾掉到地上的東西

必有的「撿拾掉落物品的瞬間」令人不由得多看一眼。描繪時要注意身體各部位的動作。

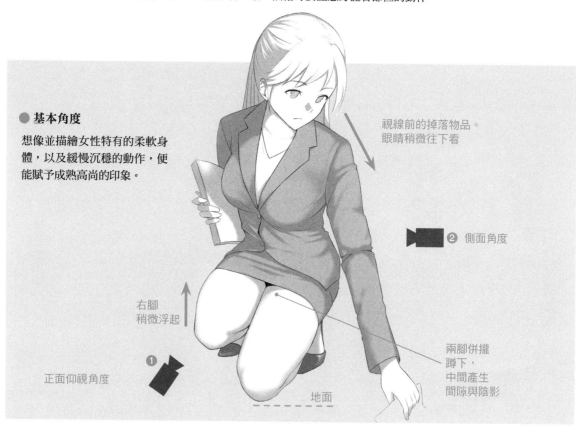

● **基本角度**

想像並描繪女性特有的柔軟身體，以及緩慢沉穩的動作，便能賦予成熟高尚的印象。

視線前的掉落物品。
眼睛稍微往下看

❷ 側面角度

右腳
稍微浮起

兩腳併攏
蹲下，
中間產生
間隙與陰影

正面仰視角度

地面

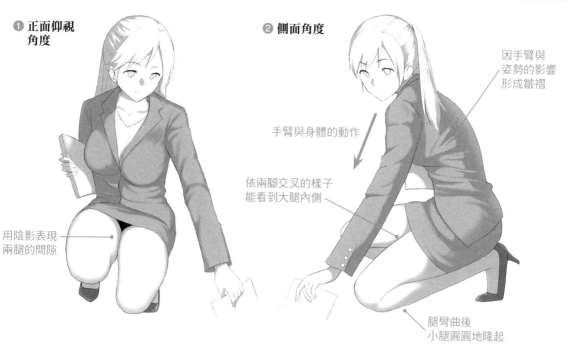

❶ **正面仰視角度**

用陰影表現
兩腿的間隙

❷ **側面角度**

因手臂與
姿勢的影響
形成皺褶

手臂與身體的動作

依兩腳交叉的樣子
能看到大腿內側

腿彎曲後
小腿圓圓地隆起

美腿～辦公室篇～

描繪在辦公室工作的女性時，要研究「高跟鞋」、「翹二郎腿」、「眼鏡」等各種要素。

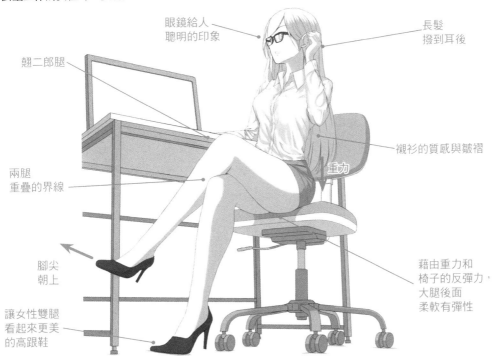

眼鏡給人
聰明的印象

長髮
撥到耳後

翹二郎腿

襯衫的質感與皺褶

重力

兩腿
重疊的界線

腳尖
朝上

讓女性雙腿
看起來更美
的高跟鞋

藉由重力和
椅子的反彈力，
大腿後面
柔軟有彈性

套裝風格的變化

最近套裝風格的確種類繁多。清秀型 OL 可配上「膚色絲襪」，穿著「褲裙套裝」便成了冷豔美女，也可以搭配性感的「黑色絲襪」等，分別運用以增加圖畫的變化吧！

柔軟的
布料質感

● 褲裙套裝→冷豔

緊身褲的深淺與
豐盈感取得平衡

● 黑色絲襪→性感

午餐時間

上午的工作告一段落。一改處理業務時的認真眼神，稍微放鬆的可愛表情能夠療癒人心。

● 一手拿著錢包
外出吃午餐

● 伸懶腰

走路時髮梢輕輕
飄動，表現出
迎著風的樣子

外出時
披上一件
羊毛衫

腰部向後彎

一手拿著錢包

配合腳的動作
裙子出現皺褶

留意裙子裡
雙腿間空間
的皺褶

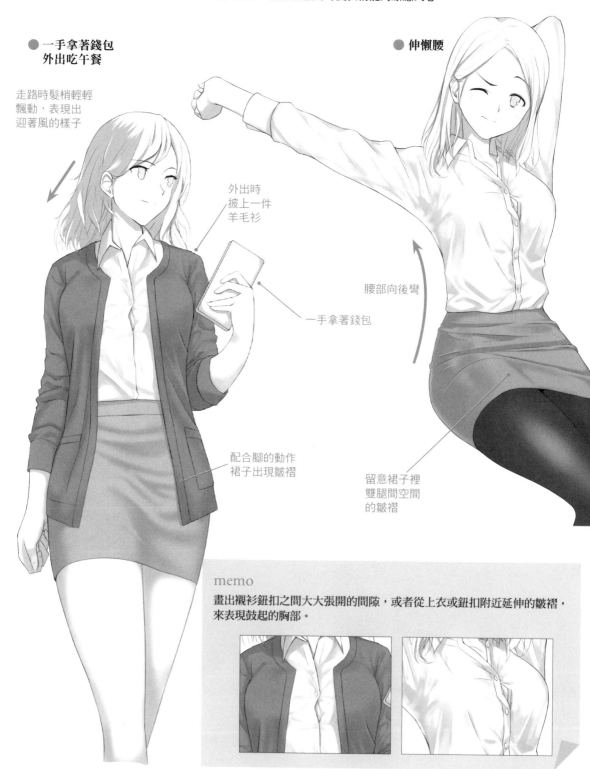

memo
畫出襯衫鈕扣之間大大張開的間隙，或者從上衣或鈕扣附近延伸的皺褶，
來表現鼓起的胸部。

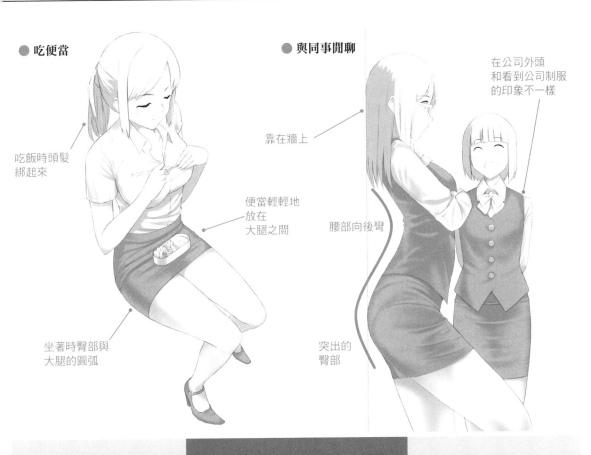

● 吃便當

吃飯時頭髮
綁起來

便當輕輕地
放在
大腿之間

坐著時臀部與
大腿的圓弧

● 與同事閒聊

靠在牆上

腰部向後彎

突出的
臀部

在公司外頭
和看到公司制服
的印象不一樣

撫摸頭髮的 3 種動作

頭髮也是女人味的象徵。以細膩的手勢撫摸頭髮會更有魅力。處理文書工作、跑外勤歇口氣時，描繪工作時加入頭髮往上撥的動作，無論短髮或長髮，以適合髮型的姿勢加上寫實的成熟女性動作。另外不只「綁頭髮」，反過來「放開頭髮」的動作也很有魅力。

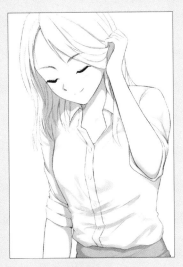

● 把頭髮撥到耳後

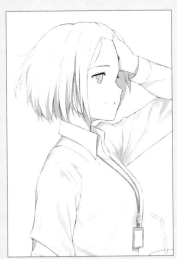

● 頭髮往上撥

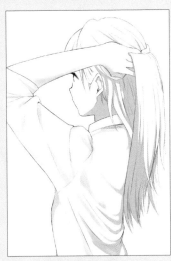

● 長髮綁起來

Situation

咖啡店、家庭餐廳店員

想要用餐順便休息，隨便走進一間咖啡店或家庭餐廳。身穿可愛制服的店員露出開朗的笑容，令人心情愉悅。

心動重點　　●開朗的接待與笑容　　　　●可愛的制服　　　　●清潔感

店家獨有的可愛制服

讓我們來瞧瞧制服特有的魅力，比如用圍裙繫緊的腰部，與具有分量感的泡泡袖等。

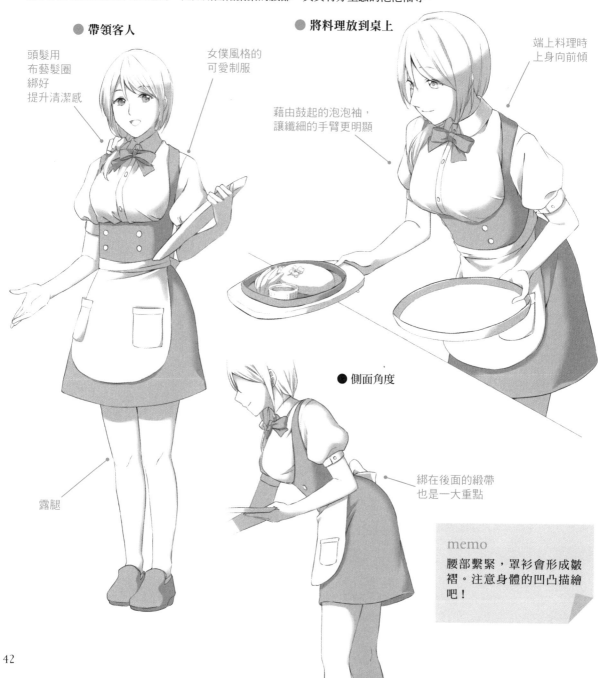

● 帶領客人

頭髮用
布藝髮圈
綁好
提升清潔感

女僕風格的
可愛制服

露腿

● 將料理放到桌上

藉由鼓起的泡泡袖，
讓纖細的手臂更明顯

端上料理時
上身向前傾

● 側面角度

綁在後面的緞帶
也是一大重點

memo
腰部繫緊，罩衫會形成皺褶。注意身體的凹凸描繪吧！

擦桌子

適合家庭的大餐桌。伸直手臂擦桌子的模樣令人心動。

● **後方角度**

● **假如是桌子下的角度…**

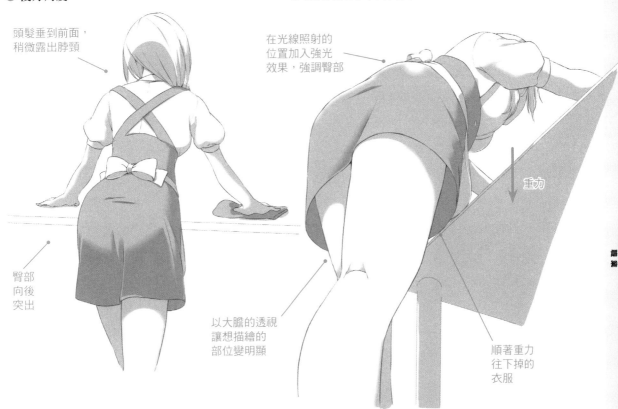

頭髮垂到前面，
稍微露出脖頸

臀部
向後
突出

在光線照射的
位置加入強光
效果，強調臀部

以大膽的透視
讓想描繪的
部位變明顯

重力

順著重力
往下掉的
衣服

家庭餐廳風格 or 咖啡店風格

不同制服會使印象改變。家庭餐廳風格是常見的可愛印象，咖啡店風格則是時髦、中性的印象。

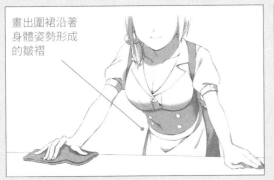

畫出圍裙沿著
身體姿勢形成
的皺褶

● **家庭餐廳風格的制服**

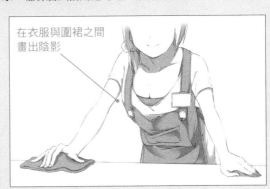

在衣服與圍裙之間
畫出陰影

● **咖啡店風格的制服**

美容師

時髦的美容師。剪髮的手指、舒服的洗頭等，在可以體驗些許非日常感受的美容院，有哪些心動重點都將為您介紹。

心動重點　　● 隔著鏡子看到的情景　　● 拿著剪刀的纖細手指　　● 洗頭時的情景

隔著鏡子看到的情景

日常生活中容易忽略的場面。美容室鏡子裡特有的幸運情境。

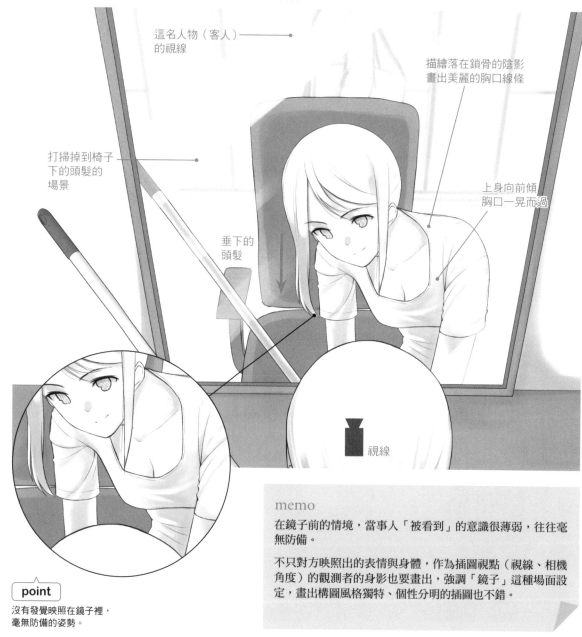

這名人物（客人）的視線

描繪落在鎖骨的陰影
畫出美麗的胸口線條

打掃掉到椅子下的頭髮的場景

上身向前傾
胸口一晃而過

垂下的頭髮

視線

point

沒有發覺映照在鏡子裡，毫無防備的姿勢。

memo

在鏡子前的情境，當事人「被看到」的意識很薄弱，往往毫無防備。

不只對方映照出的表情與身體，作為插圖視點（視線、相機角度）的觀測者的身影也要畫出，強調「鏡子」這種場面設定，畫出構圖風格獨特、個性分明的插圖也不錯。

剪頭髮時

美容師的謀生工具剪刀，用纖細手指靈巧地使用的模樣，令人感受到女性溫柔的魅力。

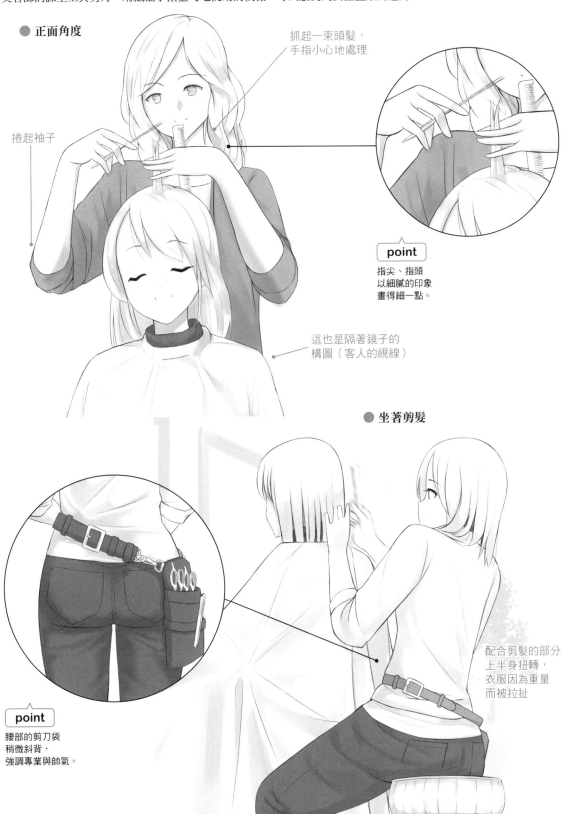

● 正面角度

抓起一束頭髮，
手指小心地處理

捲起袖子

point

指尖、指頭
以細膩的印象
畫得細一點。

這也是隔著鏡子的
構圖（客人的視線）

● 坐著剪髮

配合剪髮的部分
上半身扭轉，
衣服因為重量
而被拉扯

point

腰部的剪刀袋
稍微斜背，
強調專業與帥氣。

美容室的其他場景

在美容室此外還有各種令人印象深刻的重點。請作為細膩表現的參考。

● 目送客人

對於造型很
滿意的表情

雙臂在
身體前
交叉…

輕盈飄動的
頭髮

依照髮質選用種類不同的
洗髮精與潤絲精，
架上排滿了染髮劑或
燙髮液等各類藥品

● 美容室時髦的架子

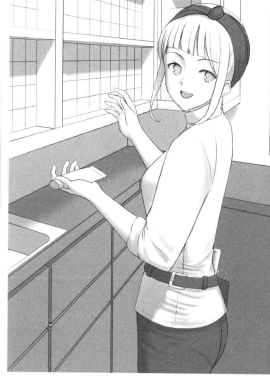

● 清掃頭髮

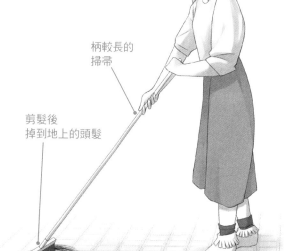

柄較長的
掃帚

剪髮後
掉到地上的頭髮

memo

美容師的工作除了剪髮或染髮等業務，有些項目是由
正在學習的助理來負責。白天輔助美容師前輩並學習
技術，打烊後對著人體模型練習剪髮。為了能夠獨當
一面而努力的助理，畫出有他們的背景也不錯。

洗頭

對頭皮溫柔地觸摸與洗髮精的香味，用溫暖毛巾蓋住眼睛的感覺……注意「引人遐想」這一點。

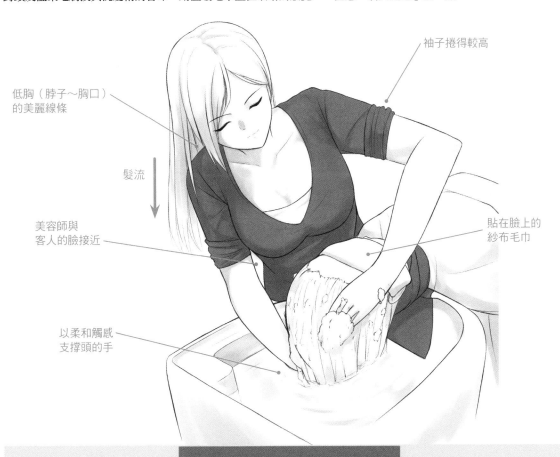

袖子捲得較高

低胸（脖子～胸口）
的美麗線條

髮流

美容師與
客人的臉接近

貼在臉上的
紗布毛巾

以柔和觸感
支撐頭的手

從紗布毛巾的間隙…

洗頭時紗布毛巾貼在客人臉上。一不
小心滑動時，眼前便會出現美妙的景
象。

模糊地描繪視野中的紗布毛巾，就會
聚焦在遠處的人物。遮住眼睛的毛巾
滑落，視野打開時，想像描繪眼前的
美容師身影，就能賦予圖畫更多的真
實感。

● 正面仰視角度

● 側面角度

麺包店店員

在刚出炉的麺包香氣籠罩下，熱情地工作的麺包店店員。清潔的制服底下隱藏的長相令人好奇。

| 心動重點 | 清潔的制服 | 頭巾×口罩 | 遮住的長相 |

準備開店

換上制服後開始新的一天。頭髮塞進頭巾，露出的額頭與臉部輪廓十分迷人。

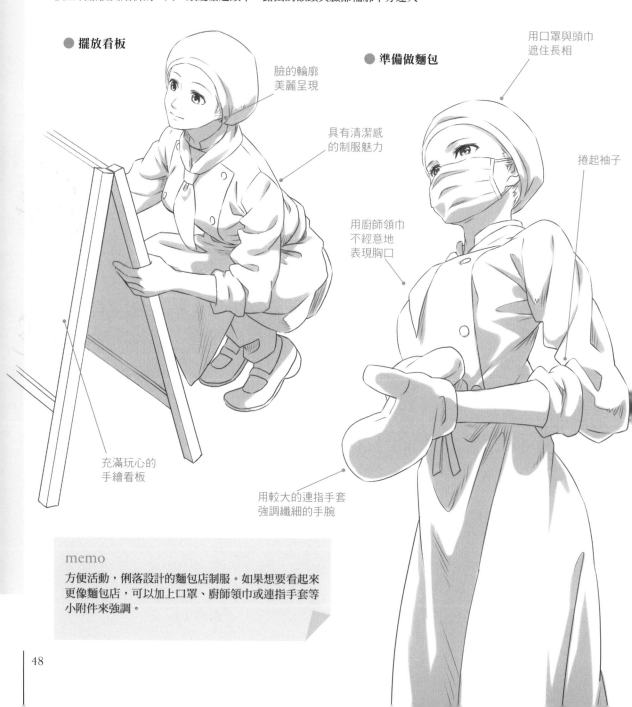

● 擺放看板

臉的輪廓美麗呈現

具有清潔感的制服魅力

用廚師領巾不經意地表現胸口

充滿玩心的手繪看板

用較大的連指手套強調纖細的手腕

● 準備做麺包

用口罩與頭巾遮住長相

捲起袖子

> **memo**
> 方便活動，俐落設計的麺包店制服。如果想要看起來更像麺包店，可以加上口罩、廚師領巾或連指手套等小附件來強調。

做麵包

製作店裡排列的許多麵包，這時的身影只能以一句「認真」來形容。再來也看一下下班時的反差。

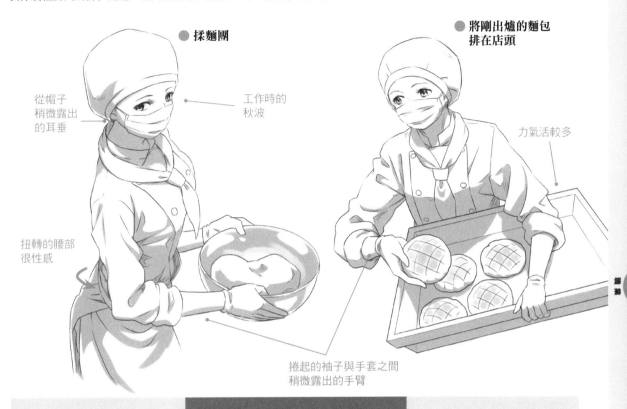

● 揉麵團

從帽子稍微露出的耳垂

工作時的秋波

扭轉的腰部很性感

● 將剛出爐的麵包排在店頭

力氣活較多

捲起的袖子與手套之間稍微露出的手臂

遮住的長相……

工作時（主要在廚房）臉部大半都被頭巾和口罩覆蓋。休息或工作結束時總算能看到的長相令人心動。別忘了拿下頭巾的瞬間會露出頭髮與額頭。

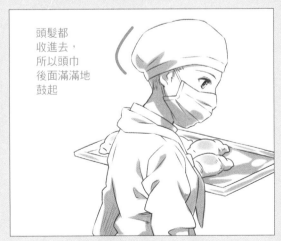

頭髮都收進去，所以頭巾後面滿滿地鼓起

● 工作時…戴著頭巾和口罩

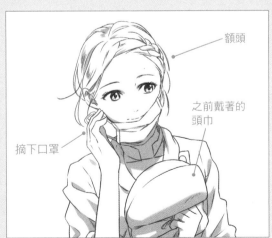

額頭

之前戴著的頭巾

摘下口罩

● 工作後…露出長相

14 在百貨公司工作的女性

在高級的百貨公司，要求高尚華麗的形象。讓我們一起看看成熟女性洗鍊的舉止。

心動重點　　　● 文雅的舉止　　　　● 洗鍊的成熟女性　　　　● 華麗的氛圍

電梯女郎

以高品質的接待，引導來店客人到達目的樓層的電梯女郎。最近變成十分罕見的珍貴職業。

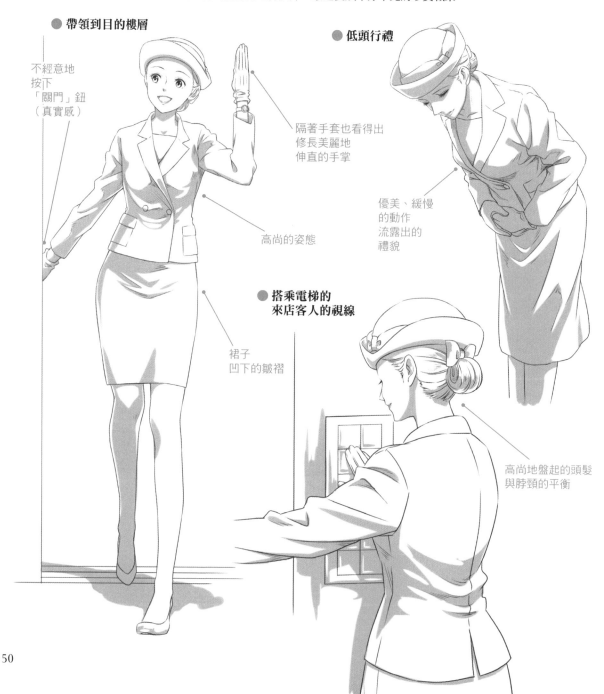

● **帶領到目的樓層**

不經意地
按下
「關門」鈕
（真實感）

隔著手套也看得出
修長美麗地
伸直的手掌

高尚的姿態

● **低頭行禮**

優美、緩慢
的動作
流露出的
禮貌

● **搭乘電梯的
來店客人的視線**

裙子
凹下的皺褶

高尚地盤起的頭髮
與脖頸的平衡

化妝品專櫃的櫃姐

雍容華貴的櫃姐，特色是畫上的睫毛與水潤的嘴唇等亮麗妝容。

● 推薦化妝品

妖豔華麗的
成熟氛圍

流行的
褲子套裝裝扮

修長的
雙腿

有鞋跟看起來
更加帥氣

● 修飾

指頭嬌豔的動作

前額

客人角度

從套裝正式的
印象中窺見
性感的鎖骨

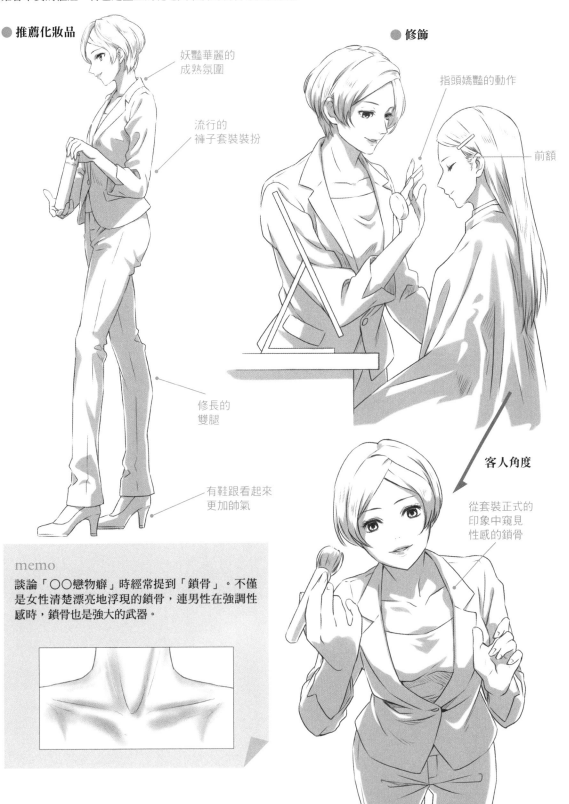

memo

談論「○○戀物癖」時經常提到「鎖骨」。不僅
是女性清楚漂亮地浮現的鎖骨，連男性在強調性
感時，鎖骨也是強大的武器。

15

服飾店店員

身穿時髦的洋裝接待客人的服飾店店員。注意看在店頭當成範本的她們身上的穿搭風格。

心動重點　　●時髦的穿搭　　　　●開朗地接待　　　　●處理商品的動作

服飾店店員

站在人前，自己也是展示的一部分，底下將舉出予人華麗印象的服飾店店員的魅力。

● 推薦衣服

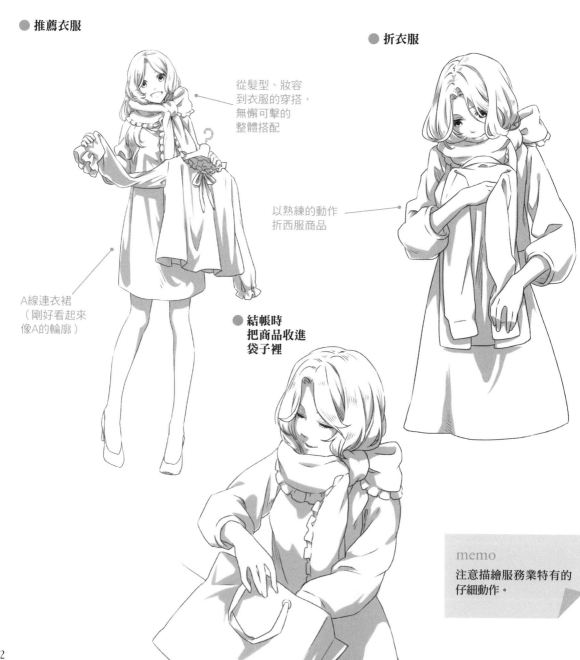

● 折衣服

從髮型、妝容到衣服的穿搭，無懈可擊的整體搭配

以熟練的動作折西服商品

A線連衣裙（剛好看起來像A的輪廓）

● 結帳時把商品收進袋子裡

memo
注意描繪服務業特有的仔細動作。

鞋店店員

同樣是商店，讓我們來看看專賣鞋子的鞋店特有的重點。

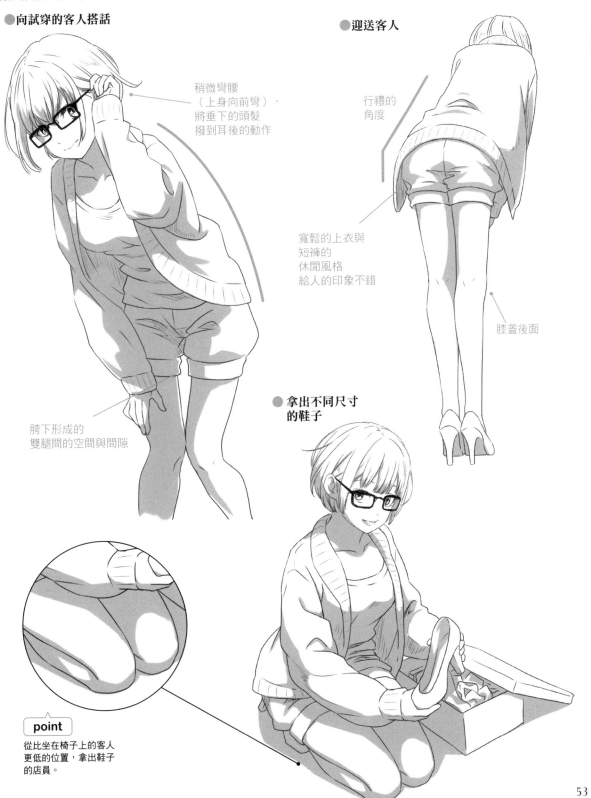

● 向試穿的客人搭話

稍微彎腰
（上身向前彎），
將垂下的頭髮
撥到耳後的動作

胯下形成的
雙腿間的空間與間隙

● 迎送客人

行禮的
角度

寬鬆的上衣與
短褲的
休閒風格
給人的印象不錯

膝蓋後面

● 拿出不同尺寸
的鞋子

point

從比坐在椅子上的客人
更低的位置，拿出鞋子
的店員。

Situation

16

超商店員

十分常見，許多人每天都會去的超商。假如鄰近社區、公司或學校附近的超商有可愛店員，會讓人樂意上門呢。

| 心動重點 | ● 找零錢 | ● 開朗地接待 | ● 努力工作的模樣 |

收銀機前結帳的場景

說到在超商的重要場景，還是在收銀機前找回零錢的時候。

● 找零錢（客人角度）

● 找零錢

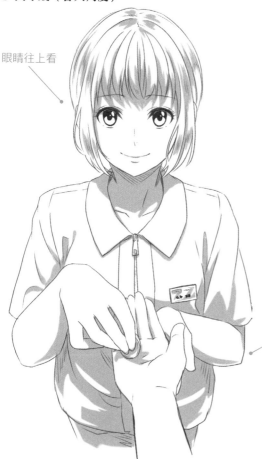

眼睛往上看

笑容滿面

拿回零錢時手被
抓著令人心頭一震

● 收銀機斜後方
的角度

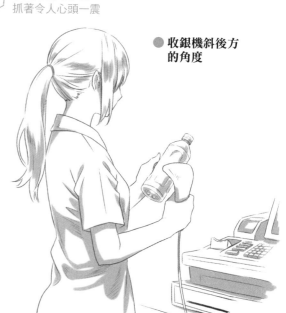

memo

將找回的零錢交給客人時，店員抓著客人的手避免掉下去。許多男性在這一瞬間都會心頭一震。
描繪時，像是拿回零錢的客人視線等角度，也得用心賦予圖畫臨場感。

超商的工作

除了收銀之外，陳列商品或清掃地板等工作也很忙。畫出專心工作的爽朗店員吧！

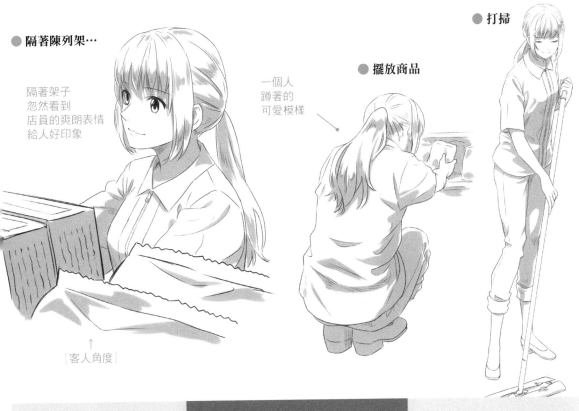

● 打掃

● 擺放商品

● 隔著陳列架…

隔著架子
忽然看到
店員的爽朗表情
給人好印象

一個人
蹲著的
可愛模樣

↑
［客人角度］

制服的穿法

每家連鎖超商的制服都不一樣，不過穿法也要注意。以常見的褲子樣式為基本，工讀生在學校制服上套上制服的樣子也很有魅力。

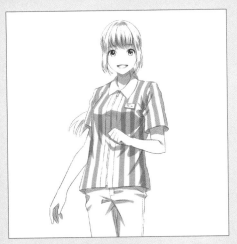

● 條紋制服＋褲子風格

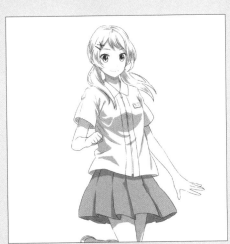

● 超商制服＋學校制服

Situation

17 護理師

雖然容易先想到「白衣天使」的印象，不過不分日班、夜班每天忙於工作，協助醫師或照護患者的身影，令人感受到高潔之美。

心動重點　　●白衣　　　　　　　●白衣×羊毛衫　　　　　　照護時的溫柔眼神

白衣的魅力與穿法

讓我們看看從簡單類型到褲子、工作裙風格等各種白衣樣式。

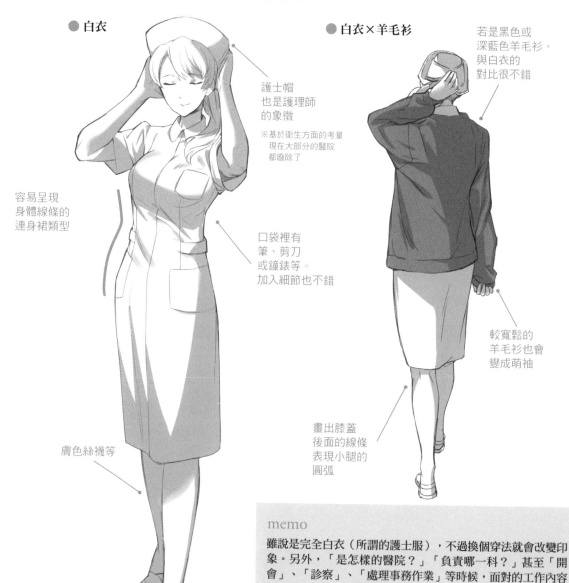

●白衣

護士帽
也是護理師
的象徵

※基於衛生方面的考量
　現在大部分的醫院
　都廢除了

容易呈現
身體線條的
連身裙類型

口袋裡有
筆、剪刀
或鐘錶等。
加入細節也不錯

膚色絲襪等

護士鞋

●白衣×羊毛衫

若是黑色或
深藍色羊毛衫，
與白衣的
對比很不錯

較寬鬆的
羊毛衫也會
變成萌袖

畫出膝蓋
後面的線條
表現小腿的
圓弧

memo

雖說是完全白衣（所謂的護士服），不過換個穿法就會改變印象。另外，「是怎樣的醫院？」「負責哪一科？」甚至「開會」、「診察」、「處理事務作業」等時候，面對的工作內容也會使身穿的衣服改變，一邊研究一邊選擇適合場景的穿著吧！

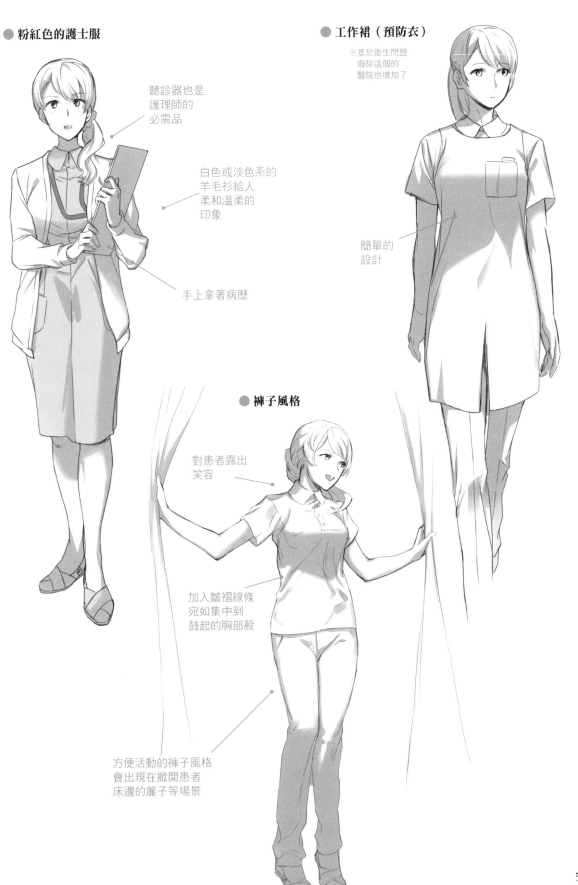

● 粉紅色的護士服

聽診器也是
護理師的
必需品

白色或淡色系的
羊毛衫給人
柔和溫柔的
印象

手上拿著病歷

● 工作裙（預防衣）

※基於衛生問題
　廢除這個的
　醫院也增加了

簡單的
設計

● 褲子風格

對患者露出
笑容

加入皺褶線條
宛如集中到
鼓起的胸部般

方便活動的褲子風格
會出現在掀開患者
床邊的簾子等場景

57

推著手推車在醫院裡走動

醫院裡常見的情景。在醫療劇也很熟悉的演出，用來點綴插圖也不錯。

● 推手推車

感覺熟練地
綁在側邊

從正面略微
往下看

其實功能性不錯。
用來擺放醫療器具

● 後方角度

推手推車的
認真模樣

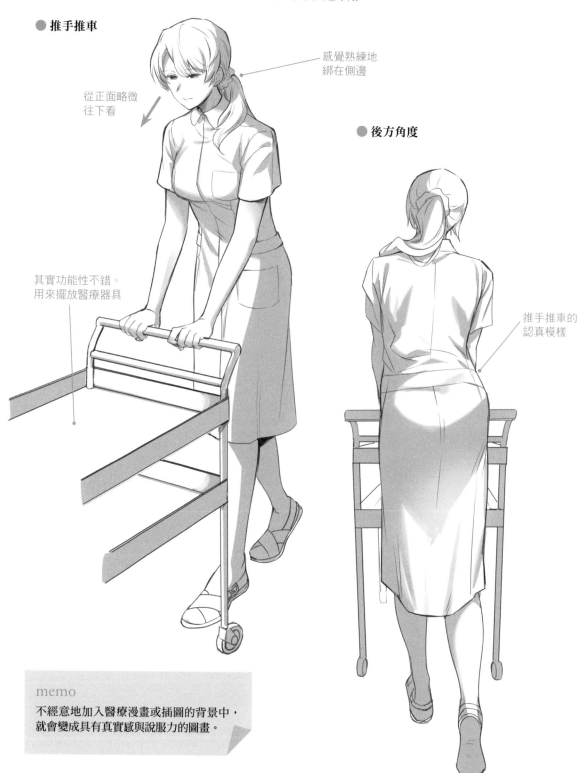

memo
不經意地加入醫療漫畫或插圖的背景中，
就會變成具有真實感與說服力的圖畫。

向患者問診

看看她們問診、抽血,冷靜正確地應付患者的情形。

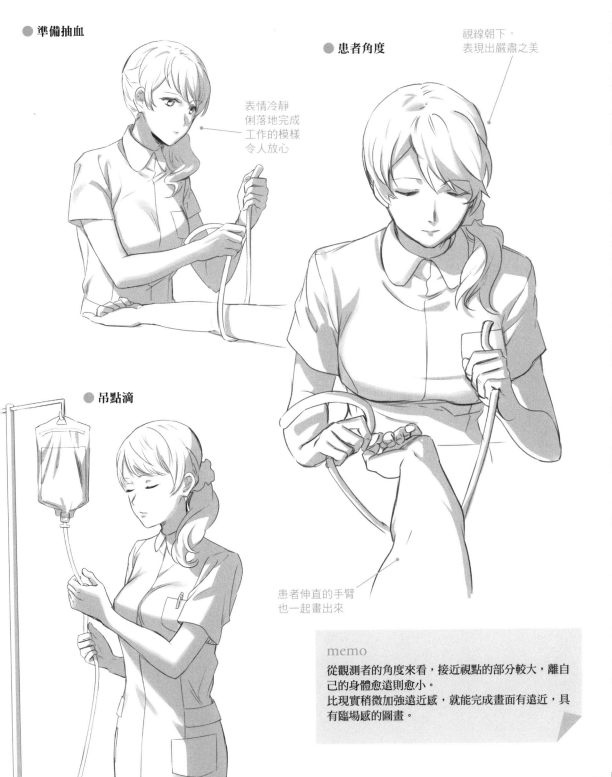

● 準備抽血

表情冷靜
俐落地完成
工作的模樣
令人放心

● 患者角度

視線朝下,
表現出嚴肅之美

● 吊點滴

患者伸直的手臂
也一起畫出來

memo
從觀測者的角度來看,接近視點的部分較大,離自
己的身體愈遠則愈小。
比現實稍微加強遠近感,就能完成畫面有遠近,具
有臨場感的圖畫。

護理師各方面的業務

除此之外一整天都忙碌工作的護理師。這段時間內笑容與剛毅的表情也從沒少過。

● 蹲在床邊向患者搭話

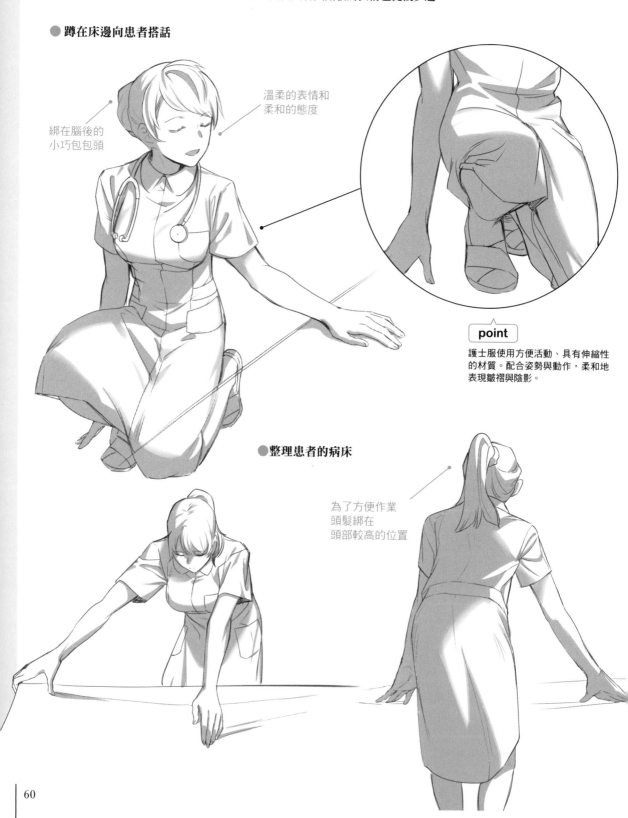

綁在腦後的
小巧包包頭

溫柔的表情和
柔和的態度

point

護士服使用方便活動、具有伸縮性
的材質。配合姿勢與動作，柔和地
表現皺褶與陰影。

● 整理患者的病床

為了方便作業
頭髮綁在
頭部較高的位置

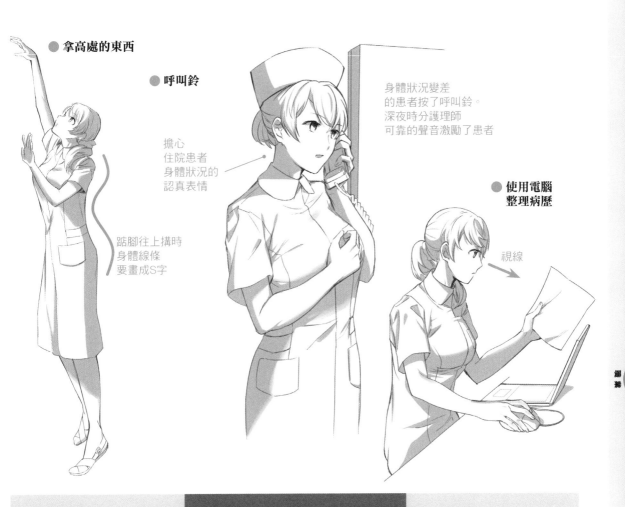

● 拿高處的東西

● 呼叫鈴

擔心
住院患者
身體狀況的
認真表情

踮腳往上搆時
身體線條
要畫成S字

身體狀況變差
的患者按了呼叫鈴。
深夜時分護理師
可靠的聲音激勵了患者

● 使用電腦
整理病歷

視線

手術中、手術後

支援手術中的執刀醫師也是護理師的重要工作。從認真緊張的表情，變成術後鬆了一口氣的表情。仔細描繪緊張
與緩和的表現也不錯。

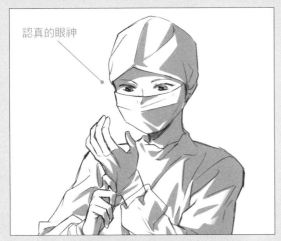

認真的眼神

● 手術前、手術中…戴上口罩與手套等

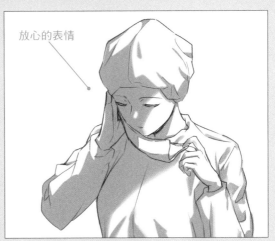

放心的表情

● 手術後…摘下橡膠手套與口罩

18 口腔衛生師

同樣是醫療類，卻和護理師有著截然不同魅力的口腔衛生師。也許是她們幫我們處理很少讓人看到的口腔，所以才特別有親近感。

心動重點　　● 戴著口罩　　　　● 緊張場合的療癒　　　　● 手邊的作業

治療前的口腔檢查

在牙科醫師開始治療前，先由口腔衛生師做口腔檢查。戴著口罩浮現的認真眼神很有魅力。

● 口腔檢查

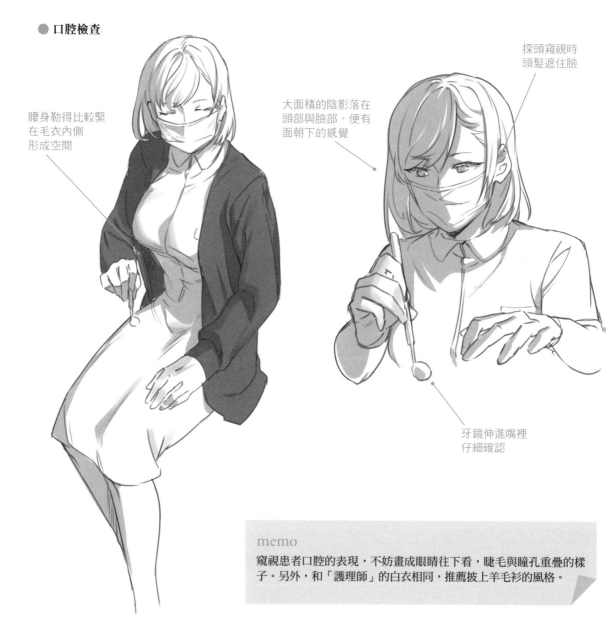

腰身勒得比較緊
在毛衣內側
形成空間

大面積的陰影落在
頭部與臉部，便有
面朝下的感覺

探頭窺視時
頭髮遮住臉

牙鏡伸進嘴裡
仔細確認

memo

窺視患者口腔的表現，不妨畫成眼睛往下看，睫毛與瞳孔重疊的樣子。另外，和「護理師」的白衣相同，推薦披上羊毛衫的風格。

治療時的輔助

牙科醫師開始正式治療後，她們會在一旁予以協助。有她們在，就能緩和治療的恐懼感。

● 坐姿

● 站姿

口腔衛生師
的制服頸部繃緊
予人清潔的印象

治療時
不可缺少的
吸水管

● 調整亮度

制服顏色以白色或
淡粉紅色為主流。
有些醫院的制服
頗具設計感

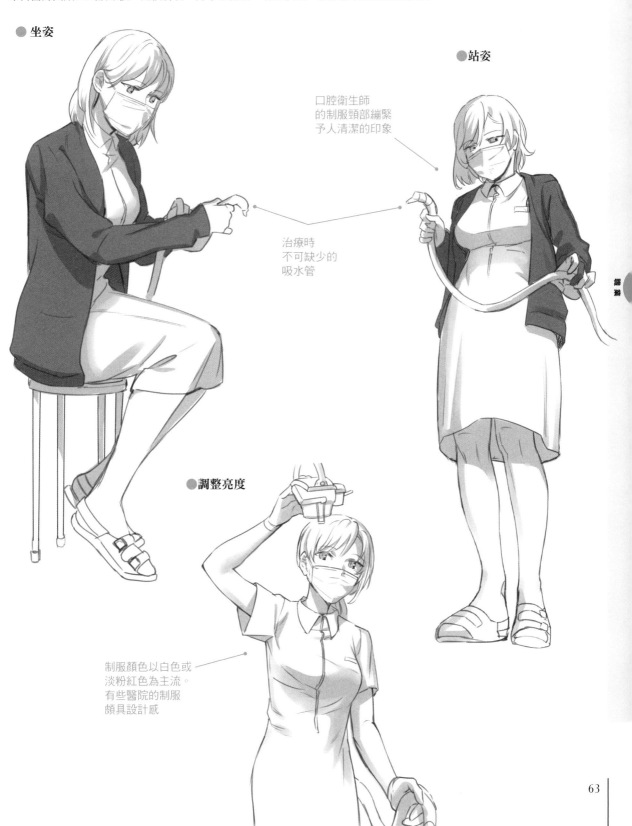

接近患者

在口腔檢查或洗牙等場面中，與患者的距離一口氣接近，感覺心跳加速！

● 伸手去拿另一側的器具

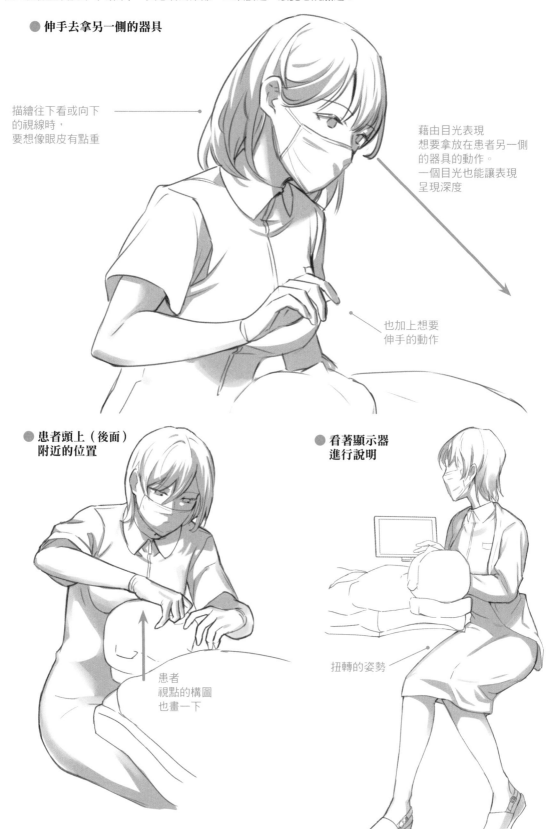

描繪往下看或向下
的視線時，
要想像眼皮有點重

藉由目光表現
想要拿放在患者另一
側的器具的動作。
一個目光也能讓表現
呈現深度

也加上想要
伸手的動作

● 患者頭上（後面）
附近的位置

患者
視點的構圖
也畫一下

● 看著顯示器
進行說明

扭轉的姿勢

患者看到的情景

以患者角度的構圖描繪時,要留意加強仰視與遠近感。

● 去除牙結石

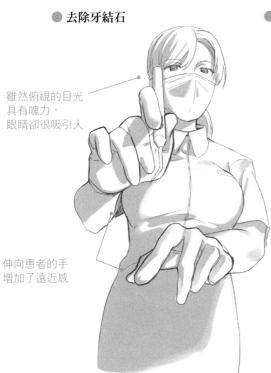

雖然俯視的目光
具有魄力,
眼睛卻很吸引人

伸向患者的手
增加了遠近感

● 從上方窺視

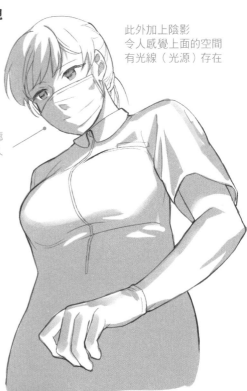

在口罩畫出
沿著臉部輪廓
的皺褶,令人
略微想像
她的長相

此外加上陰影
令人感覺上面的空間
有光線(光源)存在

以各種形式…

或許用途有限,不過以患者角度思考各種形式,淬鍊自己獨有的構圖與表現吧!

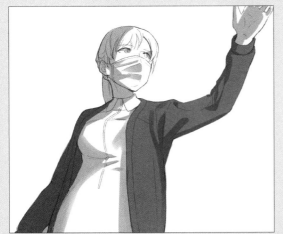

● 手伸向光源

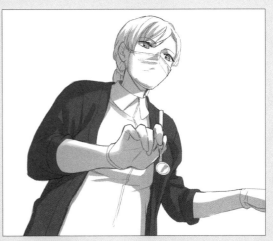

● 檢查患者的口腔

口腔衛生師的其他工作

工作時大多戴著口罩的口腔衛生師，露出長相時的反差也很迷人。

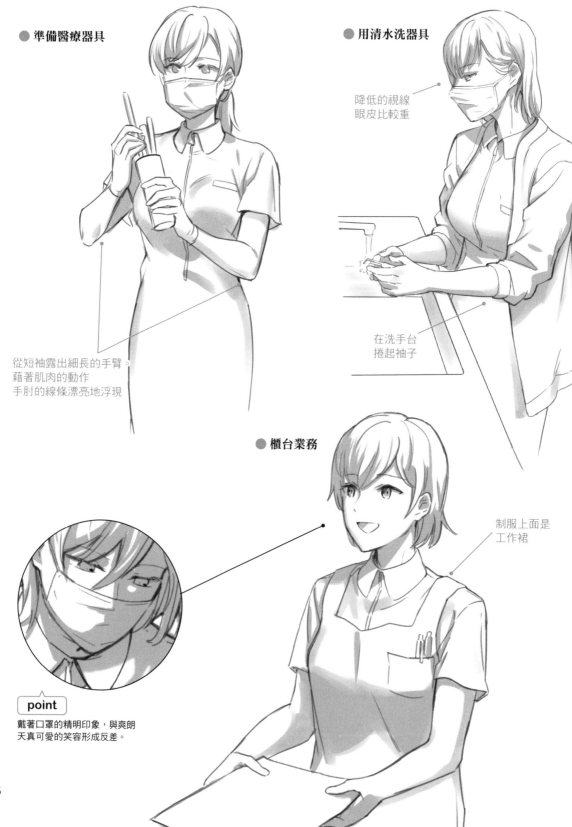

● 準備醫療器具

● 用清水洗器具

降低的視線
眼皮比較重

在洗手台
捲起袖子

從短袖露出細長的手臂。
藉著肌肉的動作
手肘的線條漂亮地浮現

● 櫃台業務

制服上面是
工作裙

point

戴著口罩的精明印象，與爽朗
天真可愛的笑容形成反差。

Column
臀部充滿魅力的畫法

為了將女性身體的各個部位畫得更有魅力，在此要介紹描繪「臀部」時有用的技巧。一邊回想立體的人體構造，
一邊閱讀吧！

注意S字線條！

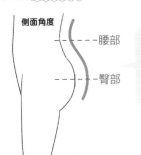

側面角度
腰部
臀部

從側面看身體線條時，在腰部附近凹下，在臀部又鼓起，畫成大大的S字線條，更能強調圓弧。

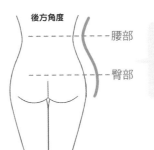

後方角度
腰部
臀部

從後面觀看時，也最好注意腰部線條。

畫在較高的位置

臀部隆起的地方畫在較高的位置，便成了向上提的漂亮臀部。

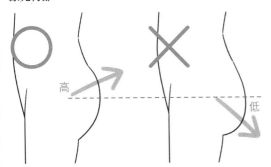

高

低

反之畫在較低的方向，便成了下垂的臀部。

大腿與臀部的分界線也是重點

大腿與臀部的分界線清楚劃分描繪，臀部的圓弧就會更明顯。

清楚

平緩

「3」的陰影

後方角度

立體的

平面的

以數字「3」側倒的線條為基準，加上裙子的陰影與皺褶，更能強調臀部的形狀。

巫女

雖然並非日常的風景，不過除夕夜或新年到神社參拜時，不少人都會被裡面工作的巫女吸引目光。

| 心動重點 | ● 純潔 | ● 巫女服（巫女裝束） | ● 短期的巫女工讀生 |

巫女服（巫女裝束）的魅力

主要是以稱為白衣、緋袴的裝束所構成的巫女服。讓我們來看看穿法和描繪的訣竅。

● 打掃神社院內

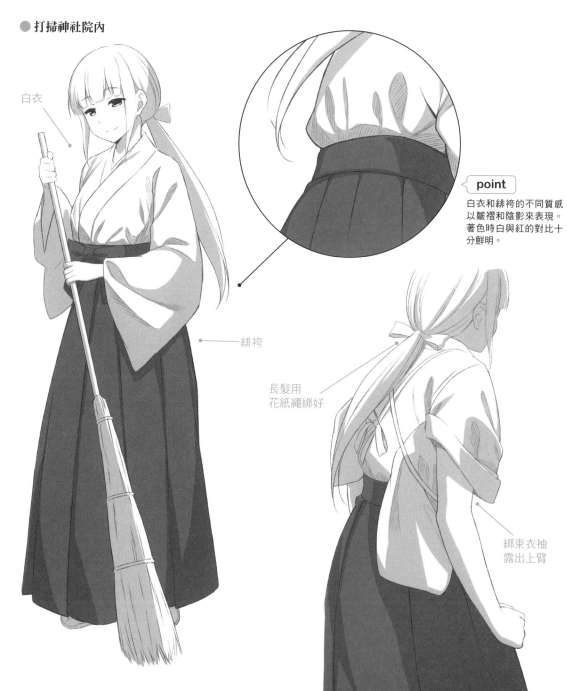

白衣

point

白衣和緋袴的不同質感以皺褶和陰影來表現。著色時白與紅的對比十分鮮明。

緋袴

長髮用花紙繩綁好

綁束衣袖露出上臂

穿著巫女服

學習巫女服的基本穿法，讓自己的畫更有真實感與說服力。

● 穿上緋袴

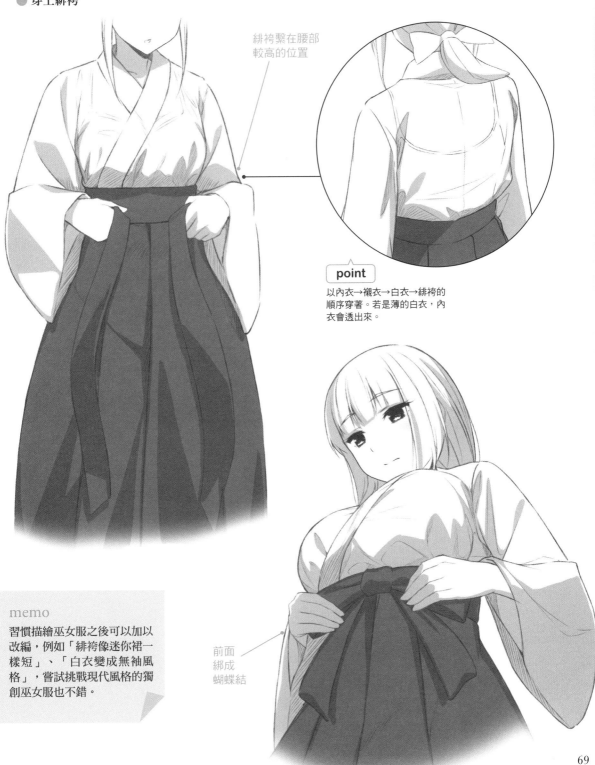

緋袴繫在腰部
較高的位置

point

以內衣→襯衣→白衣→緋袴的
順序穿著。若是薄的白衣，內
衣會透出來。

前面
綁成
蝴蝶結

memo

習慣描繪巫女服之後可以加以
改編，例如「緋袴像迷你裙一
樣短」、「白衣變成無袖風
格」，嘗試挑戰現代風格的獨
創巫女服也不錯。

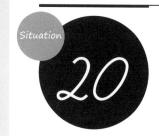

棒球場的啤酒女孩

為什麼啤酒女孩這麼可愛？在熱情洋溢的球場內，背著沉重的商品，仍然面帶笑容到處跑的身影令人目不轉睛。

心動重點　　　● 棒球風女孩　　　● 爽快的汗水　　　● 蹲下、膝蓋跪地

啤酒女孩的魅力

以棒球制服等運動裝扮，露出爽朗笑容。深入挖掘這群啤酒女孩的魅力。

● 將啤酒交給客人

女孩的棒球
制服裝扮非常可愛

提起啤酒女孩
就想到棒球帽

紙鈔握在手裡
皺成一團

到處走動
所以
流很多汗

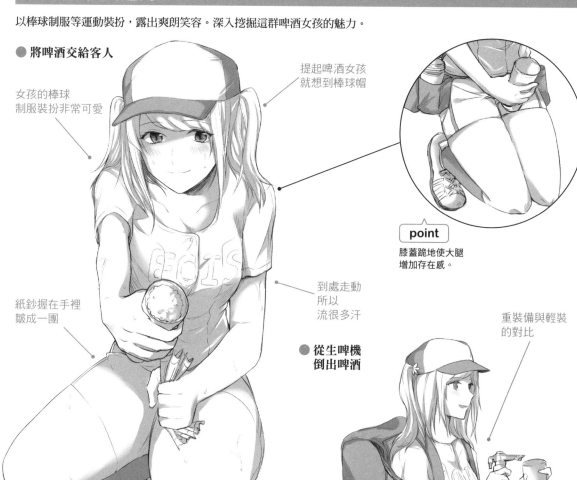

point

膝蓋跪地使大腿
增加存在感。

● 從生啤機
倒出啤酒

重裝備與輕裝
的對比

memo
依照啤酒廠商或販售商品，會使制服不同。
（→P71、P72）

球場內常見的情景

為了在最佳時機提供商品給更多客人,她會舉手招呼客人,也能看到其他的工作情景。

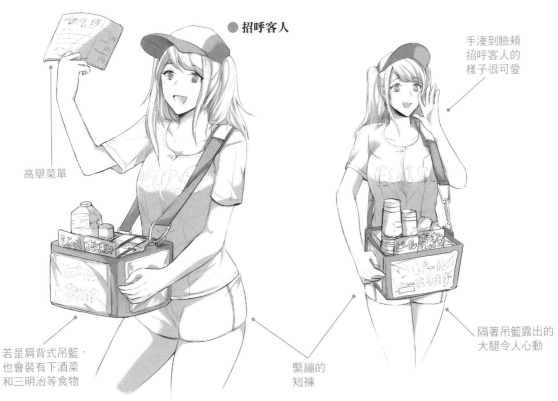

● 招呼客人

手湊到臉頰
招呼客人的
樣子很可愛

高舉菜單

若是肩背式吊籃,
也會裝有下酒菜
和三明治等食物

緊繃的
短褲

隔著吊籃露出的
大腿令人心動

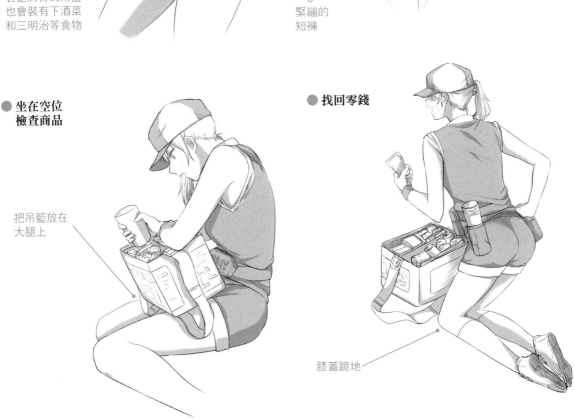

● 坐在空位
檢查商品

● 找回零錢

把吊籃放在
大腿上

膝蓋跪地

裙裝制服

除了棒球風或短褲，還有各種制服。在此介紹裙裝風格。

● 坐在客人身旁
　倒啤酒

倒啤酒時也
談天說笑

運動無袖風格

四下張望
看有無客人叫她

● 環視觀眾席的啤酒女孩

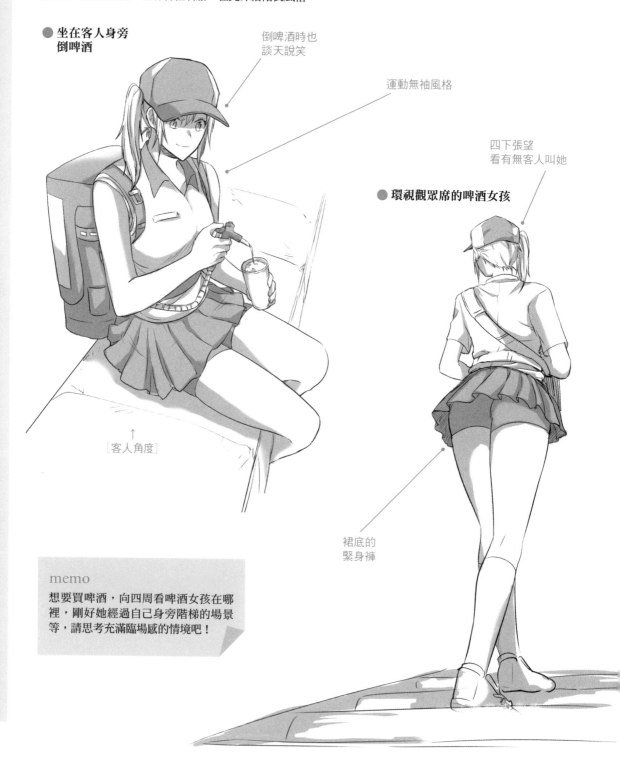

↑
[客人角度]

裙底的
緊身褲

memo
想要買啤酒，向四周看啤酒女孩在哪
裡，剛好她經過自己身旁階梯的場景
等，請思考充滿臨場感的情境吧！

街角
street

21〜27

電車

通勤或通學時，在電車上瞬間不由自主地被吸引目光。電車上充滿了令人心跳加速的情境。你最愛哪一幕？

| 心動重點 | ● 各種站姿 | ● 在座位上打盹 | ● 角度的妙趣 |

站在車門附近

先來看看在電車上常見到的「倚靠在車門或扶手上站立」的姿勢。

● 靠在車門附近的扶手上
　盯著手機的女高中生

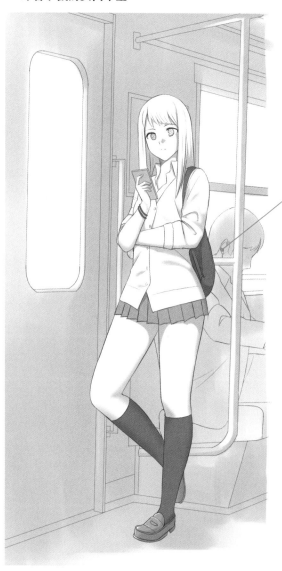

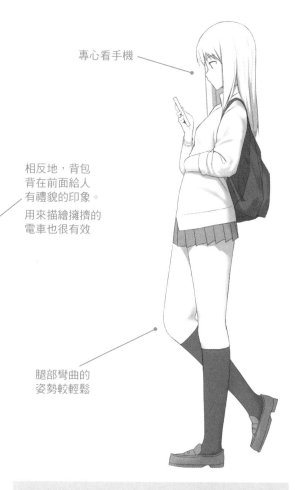

專心看手機

相反地，背包
背在前面給人
有禮貌的印象。
用來描繪擁擠的
電車也很有效

腿部彎曲的
姿勢較輕鬆

> **memo**
> 描繪電車內的場景時，在背景加入上圖那樣的特寫會變成更具真實感的圖畫。背靠著扶手，倚靠在車門上等姿勢，或滑手機、閱讀等，思考符合角色個性的姿勢吧！

炎熱的車廂、突如其來的雨…

除了只是在電車上站立的身影，試著加點具有故事性的要素也很有趣。

● 擁擠的車廂內很熱

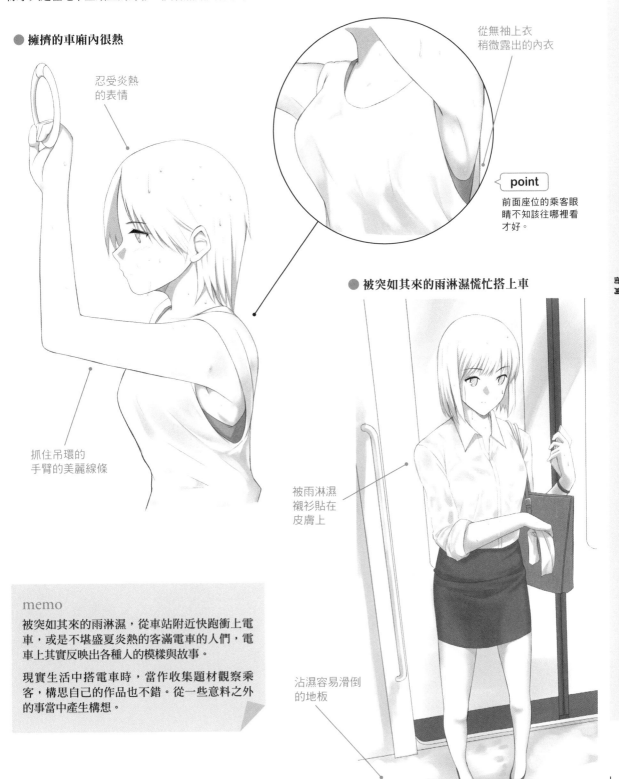

忍受炎熱
的表情

從無袖上衣
稍微露出的內衣

抓住吊環的
手臂的美麗線條

point
前面座位的乘客眼
睛不知該往哪裡看
才好。

● 被突如其來的雨淋濕慌忙搭上車

被雨淋濕
襯衫貼在
皮膚上

沾濕容易滑倒
的地板

memo
被突如其來的雨淋濕，從車站附近快跑衝上電
車，或是不堪盛夏炎熱的客滿電車的人們，電
車上其實反映出各種人的模樣與故事。

現實生活中搭電車時，當作收集題材觀察乘
客，構思自己的作品也不錯。從一些意料之外
的事當中產生構想。

女性坐在座位上的情景

毫無防備地打盹、滑手機等，思考角度不同的呈現方式。

● **從對面座位的角度**

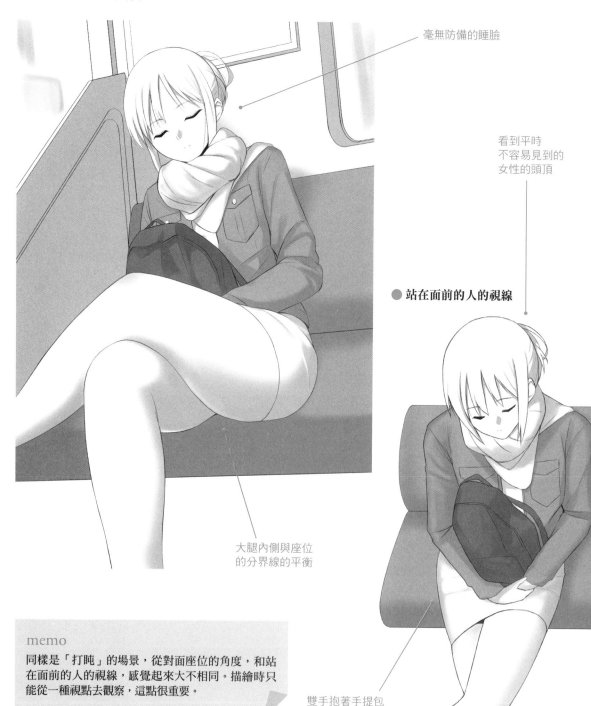

毫無防備的睡臉

看到平時
不容易見到的
女性的頭頂

● **站在面前的人的視線**

大腿內側與座位
的分界線的平衡

雙手抱著手提包
的模樣很可愛

memo
同樣是「打盹」的場景，從對面座位的角度，和站
在面前的人的視線，感覺起來大不相同。描繪時只
能從一種視點去觀察，這點很重要。

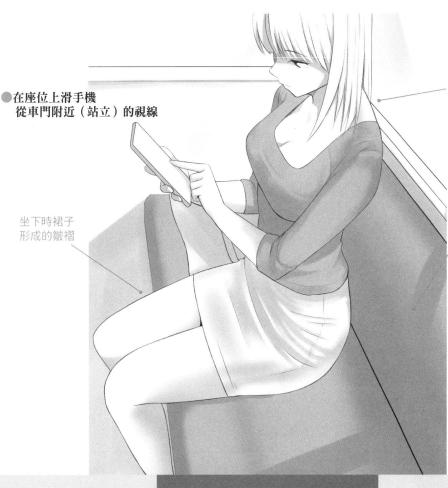

●在座位上滑手機
　從車門附近（站立）的視線

低頭看手機和
遮住的瀏海
很性感

坐下時裙子
形成的皺褶

雖然座位空出來了
卻令人仍想要
繼續站著
的角度

街角

放東西的位置

如兩腳之間或膝蓋上方等，換一下放
東西的位置，觀看者的視線也會改
變。描繪時可以先思考想呈現的重點
或部位，再來擺放東西。

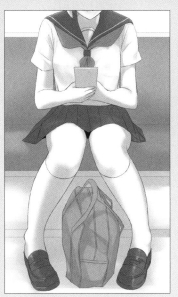

● 兩腳之間

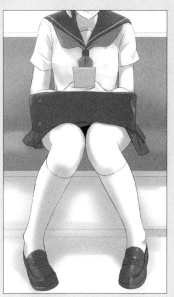

● 膝蓋上方

倚著扶手昏昏沉沉

也許是工作太累，或是喝醉了，在很晚的時間經常看到這幅情景。

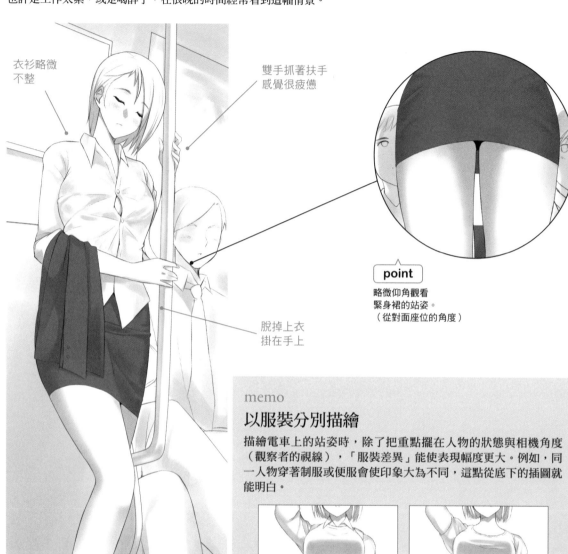

衣衫略微
不整

雙手抓著扶手
感覺很疲憊

脫掉上衣
掛在手上

加上電車搖晃
使得腳下不穩

point

略微仰角觀看
緊身裙的站姿。
（從對面座位的角度）

memo

以服裝分別描繪

描繪電車上的站姿時，除了把重點擺在人物的狀態與相機角度（觀察者的視線），「服裝差異」能使表現幅度更大。例如，同一人物穿著制服或便服會使印象大為不同，這點從底下的插圖就能明白。

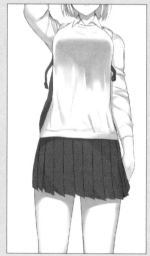

Column
範例特寫：女孩 3 人組

或「站」或「坐」的3人組。女孩們開心聊天的模樣，使平時熟悉的電車風景變得開朗美麗。也許是假日正要去哪裡玩，也要注意到故事性。

較為溫順的女孩
聽著兩人說話

獨自站著的女孩。
由於處於後方角度，
令人在意她的長相

活潑的女孩
一手拿著手機說話

針織
連身裙

在無需顧慮的朋友面前
才會大膽地翹腳

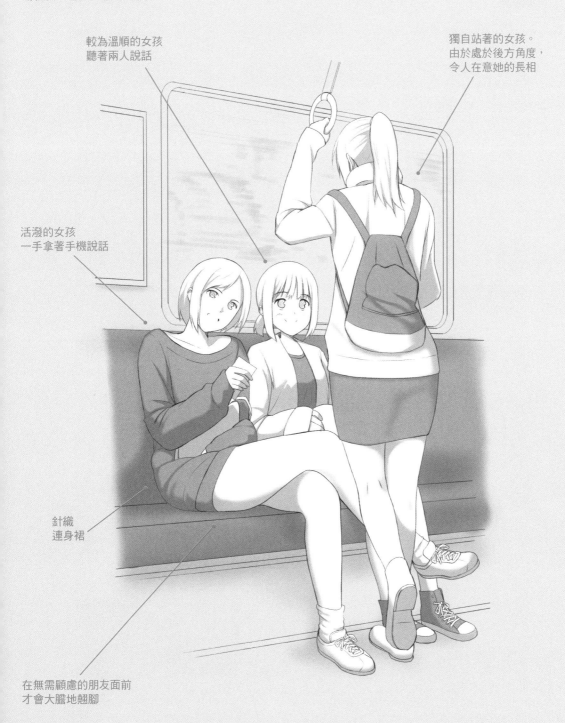

22 飲酒聚會

喝酒臉頰泛紅的女性，比平時更加妖豔動人。介紹飲酒聚會或聯誼等酒席上，女性令人心動的可愛、性感的動作。

心動重點　　●與平時不同的一面　　●微醉　　●酒席上的動作

飲酒聚會時常見的場景

如「暢飲啤酒」、「拿菜單給人」等，先來看看基本的重點。

● 暢飲啤酒

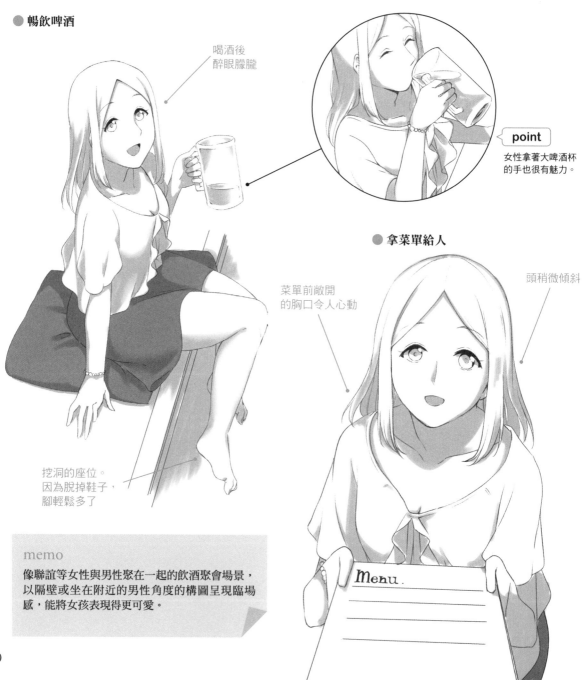

喝酒後
醉眼朦朧

point
女性拿著大啤酒杯
的手也很有魅力。

● 拿菜單給人

菜單前敞開
的胸口令人心動

頭稍微傾斜

挖洞的座位。
因為脫掉鞋子，
腳輕鬆多了

memo
像聯誼等女性與男性聚在一起的飲酒聚會場景，
以隔壁或坐在附近的男性角度的構圖呈現臨場
感，能將女孩表現得更可愛。

Menu.

榻榻米座位的坐法

挖洞座位和榻榻米座位有些應該注意的重點和椅子座位不一樣。

● **隨便坐**

有點醉意
身體發燙

腳往旁邊擺

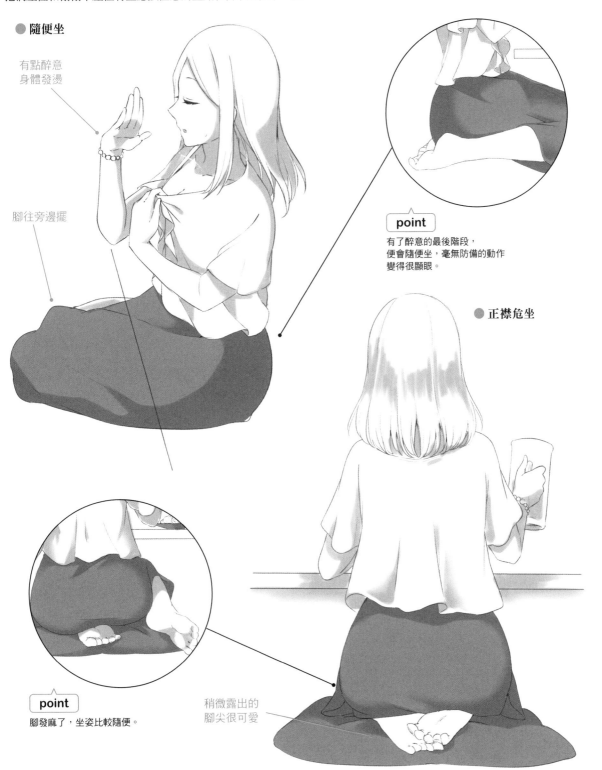

point

有了醉意的最後階段，
便會隨便坐，毫無防備的動作
變得很顯眼。

● **正襟危坐**

point

腳發麻了，坐姿比較隨便。

稍微露出的
腳尖很可愛

向店員點餐

這也是經常在居酒屋看到的場景。重點是角度和坐下時的差異。

● 半起半坐叫店員

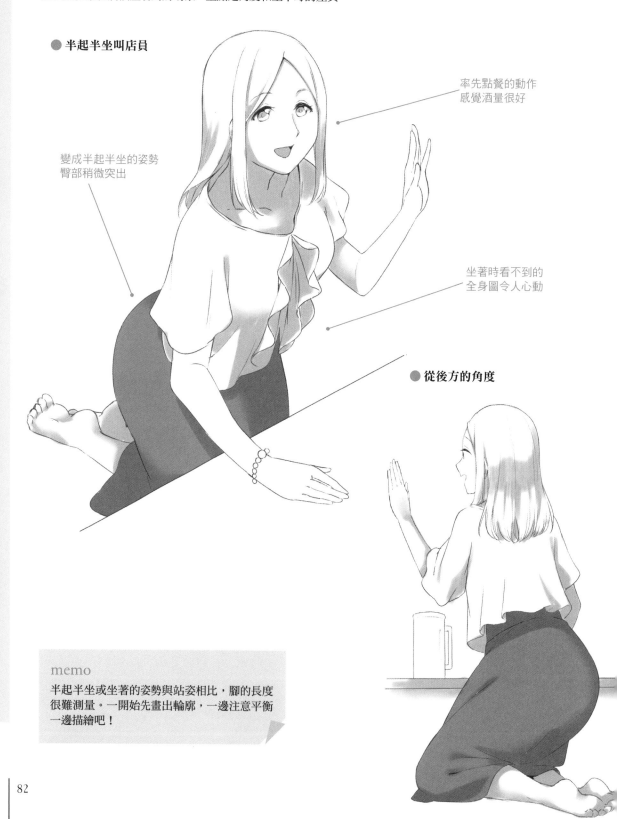

率先點餐的動作
感覺酒量很好

變成半起半坐的姿勢
臀部稍微突出

坐著時看不到的
全身圖令人心動

● 從後方的角度

memo
半起半坐或坐著的姿勢與站姿相比，腳的長度
很難測量。一開始先畫出輪廓，一邊注意平衡
一邊描繪吧！

不經意地接近隔壁的人

飲酒聚會的場景，最好留意描繪與酒伴的關係和故事性。

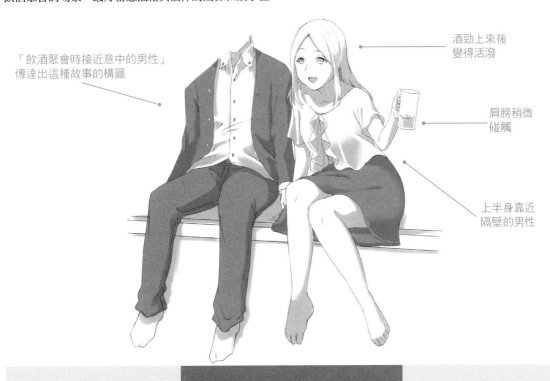

「飲酒聚會時接近意中的男性」
傳達出這種故事的構圖

酒勁上來後
變得活潑

肩膀稍微
碰觸

上半身靠近
隔壁的男性

和椅子上的坐法不同

坐在椅子上的姿勢也有各種變化。最好留意描繪角色的個性與當時的心情。

● 腳稍微輕鬆的姿勢

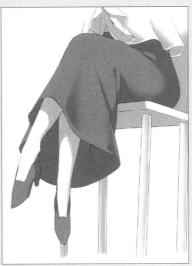

● 翹腳的姿勢

短褲

短褲能發揮女性的健康魅力。除了雙腿本身的表現，也能與服裝、鞋子、褲襪或襪子搭配。

心動重點　　● 健康的魅力　　　● 美腿、大腿　　　● 褲襪、襪子

基本的短褲風格

短褲的印象是活潑有朝氣。低角度更能強調美腿。

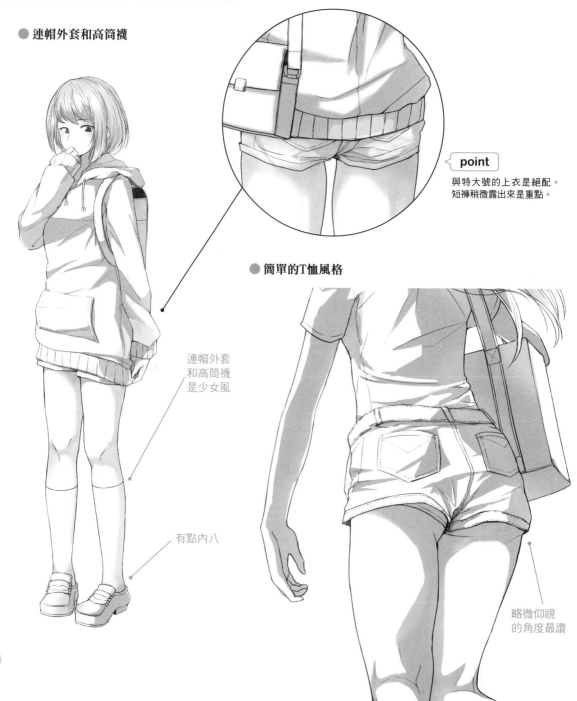

● 連帽外套和高筒襪

point

與特大號的上衣是絕配。短褲稍微露出來是重點。

● 簡單的T恤風格

連帽外套
和高筒襪
是少女風

有點內八

略微仰視
的角度最讚

短褲與美腿

從短褲露出的修長美腿也是妙味無窮。也別忘了表現大腿的肉感。

● 停下腳步滑手機

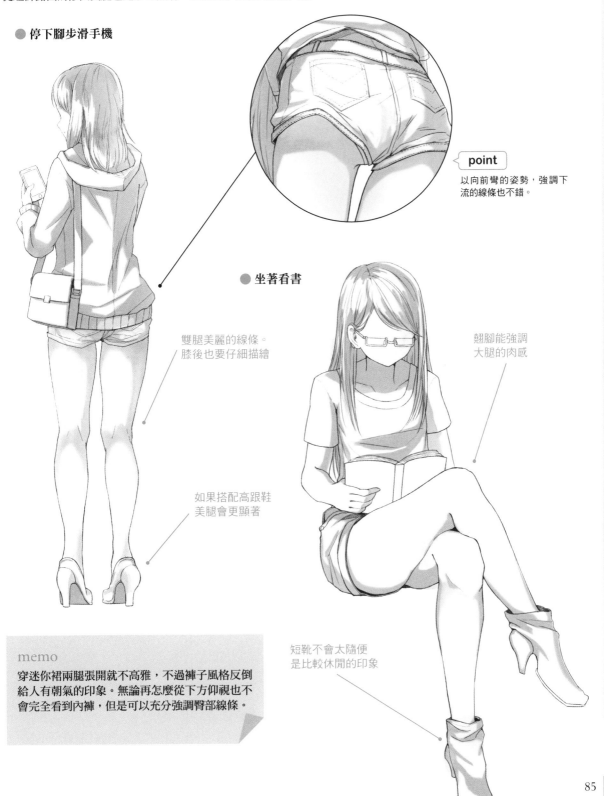

point

以向前彎的姿勢,強調下流的線條也不錯。

● 坐著看書

雙腿美麗的線條。
膝後也要仔細描繪

如果搭配高跟鞋
美腿會更顯著

翹腳能強調
大腿的肉感

短靴不會太隨便
是比較休閒的印象

memo
穿迷你裙兩腿張開就不高雅,不過褲子風格反倒
給人有朝氣的印象。無論再怎麼從下方仰視也不
會完全看到內褲,但是可以充分強調臀部線條。

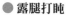

在家裡穿短褲

短褲也很適合室內便服。放鬆、毫無防備的模樣也很可愛。

● **露腿打盹**

頭髮
隨意地在地板上
散開

寬鬆的
室內便服連帽外套

● **體育坐姿**

腿部彎曲
蜷曲的睡相

剛睡醒
懶洋洋的感覺

● **隨便坐**

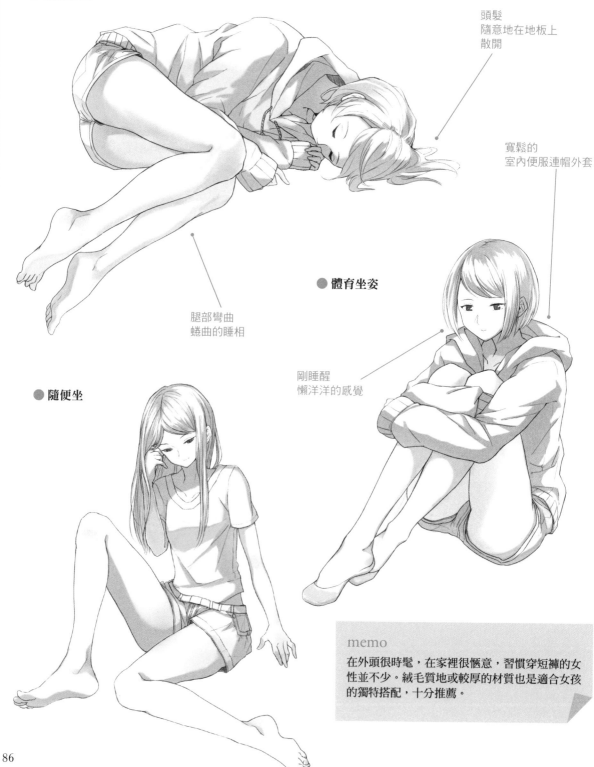

memo
在外頭很時髦，在家裡很愜意，習慣穿短褲的女性並不少。絨毛質地或較厚的材質也是適合女孩的獨特搭配，十分推薦。

● 放鬆的姿勢

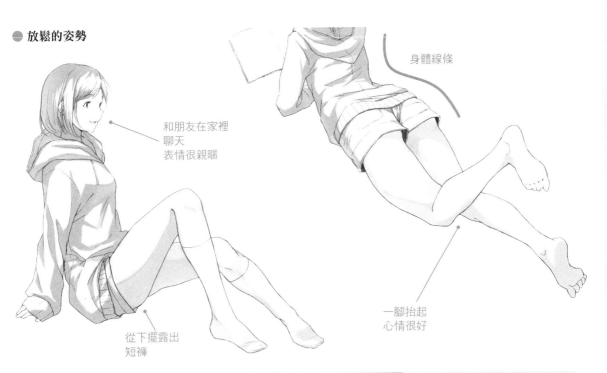

和朋友在家裡
聊天
表情很親暱

身體線條

從下擺露出
短褲

一腳抬起
心情很好

搭配褲襪和襪子

短褲搭配褲襪或絲襪的經典風格。光是改變厚度、透明感或顏色，就會變成不同的氣氛。薄絲襪可加上強光效果來表現。畫成過膝長襪就會產生絕對領域。

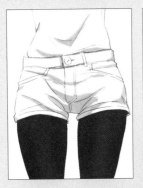 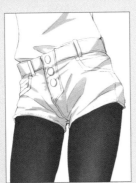 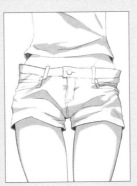 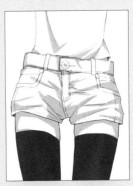

深 ──────────────────→ 淺　● 過膝長襪

● 絲襪的亮光

● 豐盈大腿×過膝長襪

24

露肩時裝

男性無法模仿!?時髦女孩的「主打」時尚。為您選出很多人都喜歡的露肩裝和無袖款式！

心動重點　　● 低胸線條　　　　　● 肩膀、背部、肩胛骨　　　　● 美麗的腋下

露肩裝

低胸（從脖頸到胸口的部分）範圍大大敞開的設計。若是針織布料，在冬季也能提高露出度。

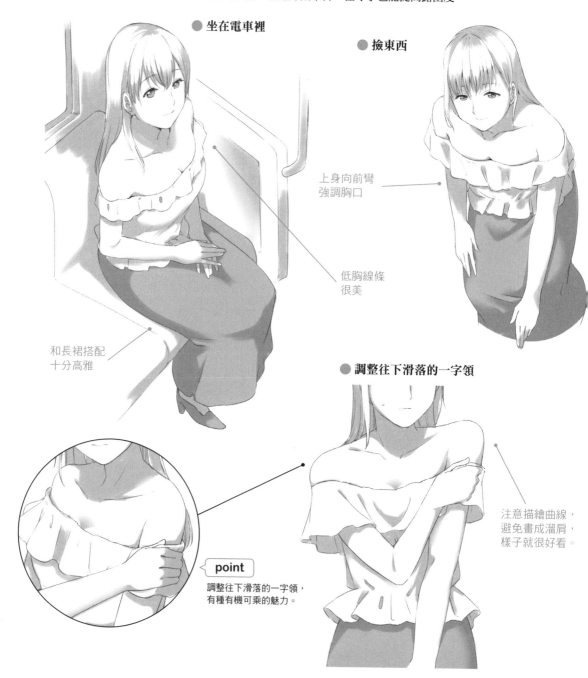

● 坐在電車裡

● 撿東西

上身向前彎
強調胸口

低胸線條
很美

和長裙搭配
十分高雅

● 調整往下滑落的一字領

point

調整往下滑落的一字領，
有種有機可乘的魅力。

注意描繪曲線，
避免畫成溜肩，
樣子就很好看。

貼身襯衣

貼身襯衣涼爽透氣，明顯是女孩款式。描繪背影時，注意窈窕的背部和肩胛骨。

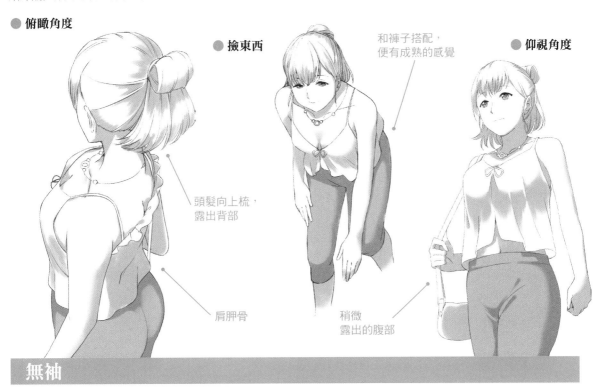

● 俯瞰角度

● 撿東西

和褲子搭配，
便有成熟的感覺

● 仰視角度

頭髮向上梳，
露出背部

肩胛骨

稍微
露出的腹部

無袖

不經意的瞬間露出腋下令許多人心跳加速。高領無袖的適度露出很高雅。

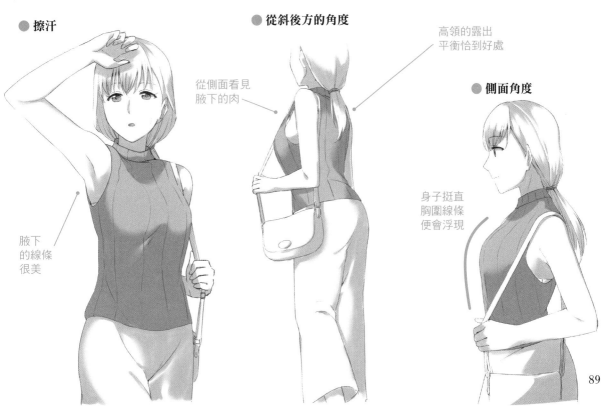

● 擦汗

● 從斜後方的角度

高領的露出
平衡恰到好處

● 側面角度

從側面看見
腋下的肉

腋下
的線條
很美

身子挺直
胸圍線條
便會浮現

緊身時裝

緊身時裝使女性的身體線條顯得更美。研究各種設計與穿搭，增加你擅長的類型吧！

心動重點　　　　● 清雅的氣質　　　　　● 看書時的認真眼神　　　　● 嫻靜的舉止

緊身針織連身衣

緊身輪廓的針織連身衣，雖然簡單卻很可愛，顯得十分俏麗。

● 正面角度

針織連身衣和褲襪十分搭配

「針織連身衣是灰色，褲襪是黑色」也思考一下顏色搭配

● 後方角度

● 從俯瞰視點

畫出從腰部到臀部的柔美線條

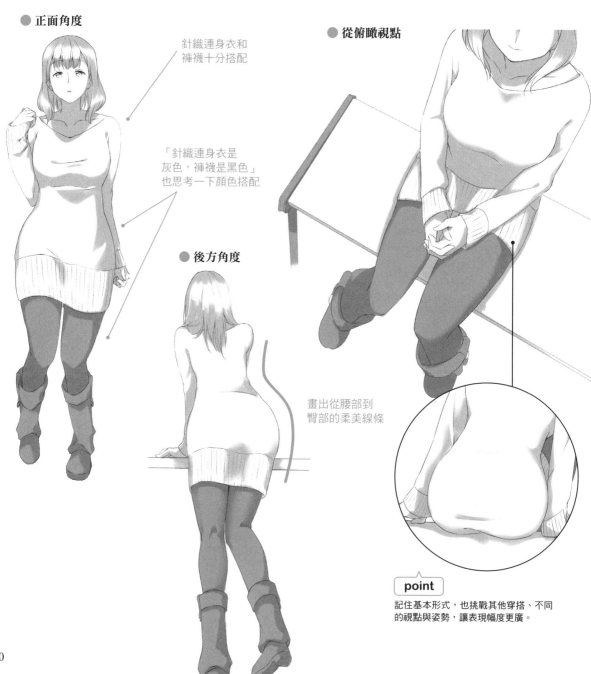

point

記住基本形式，也挑戰其他穿搭、不同的視點與姿勢，讓表現幅度更廣。

緊身褲

輪廓苗條，看起來腿很長的緊身褲。描繪時要注意讓腿變細的線條。

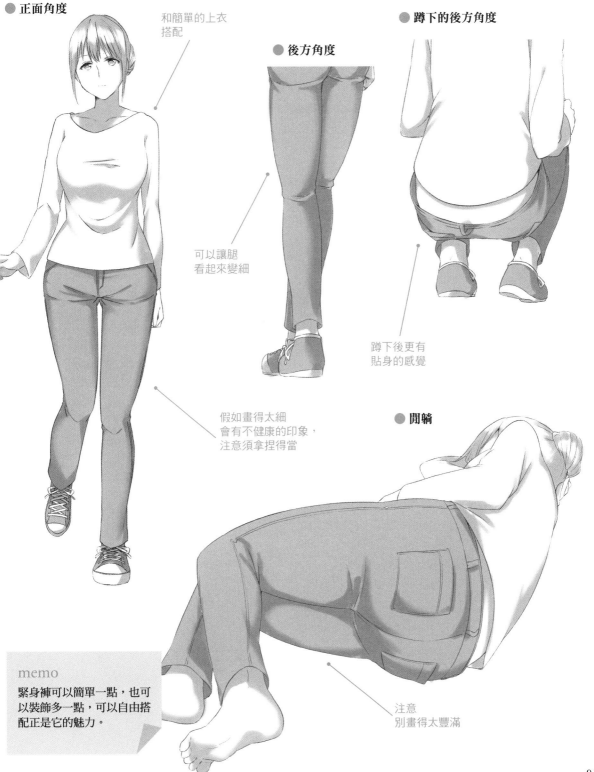

● 正面角度

和簡單的上衣
搭配

● 後方角度

● 蹲下的後方角度

可以讓腿
看起來變細

蹲下後更有
貼身的感覺

假如畫得太細
會有不健康的印象，
注意須拿捏得當

● 閒躺

注意
別畫得太豐滿

memo

緊身褲可以簡單一點，也可
以裝飾多一點，可以自由搭
配正是它的魅力。

緊身裙

辦公室制服也常用的緊身裙，令人感受到成熟女性的魅力與知性。

● **翹腳姿勢**

緊身裙是必備
的辦公室服裝

● **從俯瞰視點**

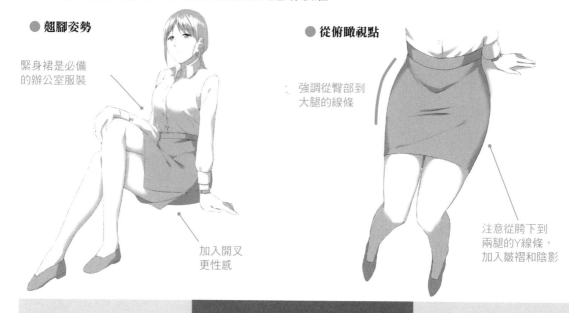

強調從臀部到
大腿的線條

加入開叉
更性感

注意從胯下到
兩腿的Y線條，
加入皺褶和陰影

爬樓梯

實際上穿緊身裙走路時，步伐會變小。在此讓我們從各種角度來看看爬樓梯的樣子。

● 從側面

● 從上層俯瞰

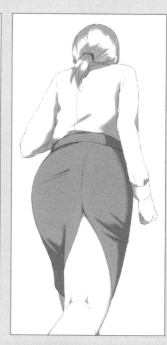

● 從下層仰視

緊繃的橫條紋上衣

經典橫條紋上衣的休閒要素強烈，能一舉顯現出女性可愛的一面。

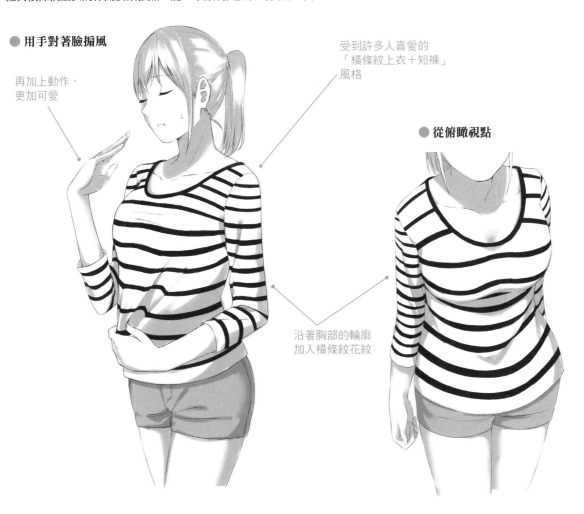

● 用手對著臉搧風

再加上動作，
更加可愛

受到許多人喜愛的
「橫條紋上衣＋短褲」
風格

● 從俯瞰視點

沿著胸部的輪廓
加入橫條紋花紋

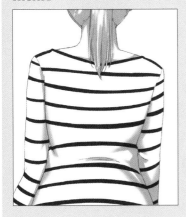
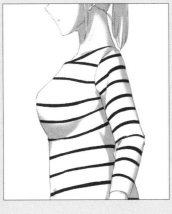

memo

橫條紋花紋的魔力

橫條紋上衣能反映出身體的凹凸。利用胸部周圍和手臂部分，表現出橫條紋花紋的不同間隔，就能強調比例。

如果太誇張會顯得身材魁梧，在纖腰部分的橫條紋花紋加點變化，或是使身體線條出現層次，維持恰好的平衡吧！

Column
胸部充滿魅力的畫法

為了將女性身體的各個部位畫得更有魅力，在此將介紹描繪「胸部」時有用的技巧。

胸部顯得充滿魅力的標準

半球形

鎖骨的中心點與
乳頭用線連成
正三角形

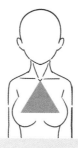

連接肚臍與
乳頭的線是
漂亮的V字

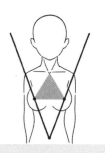

形狀大致的分類

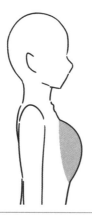
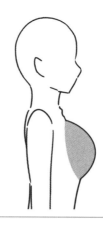
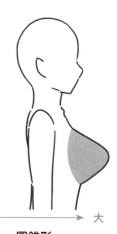

小 ⟶ 大

圓盤型
像倒蓋的圓盤形狀。

碗型
像倒蓋的碗的形狀。
和半球形不同，高度
較低。

半球形
球體切成一半的形
狀。一般而言算是漂
亮的形狀。

圓錐形
底部為圓的三角形，
像圓錐的形狀。是歐
美人常見的類型。

位置與方向的分類

胸部附著的位置與方向會造成不同的印象。尤其是大胸部，方向不同也會使印象改變。

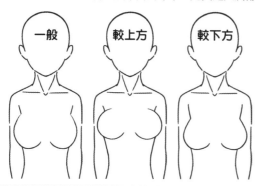

一般　　較上方　　較下方

從上面看…

朝向
前面

朝向
側面

範例特寫：

大小、形狀與位置等組合千變萬化。請找出自己喜歡的形狀。

● 較小的胸部×橫條紋

較小的尺寸只要在花紋加點變化也能提升存在感

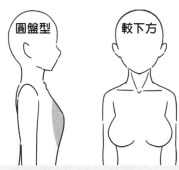

符合的分類…

圓盤型　　較下方

● 豐滿的胸部×直條紋針織衫

配合胸部周圍的凹凸加上直條紋

雙手舉起來胸部更有存在感

符合的分類…

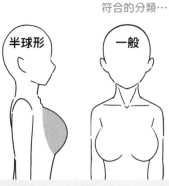

半球形　　一般

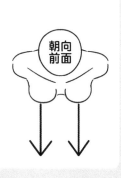

朝向前面

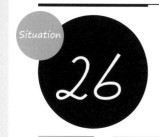

Situation

26

裙裝

裙子可說是女性的象徵。有可愛的碎花圖案裙子、成熟的長裙或時髦的工作圍裙等，這裡將為您介紹豐富的類型。

心動重點　　　● 女人味　　　　　　● 穿法　　　　　　　● 裙子輕柔的感覺

具有透明感的碎花圖案裙子

碎花圖案裙子很適合描繪清秀美麗的女性。思考圖案與整體輪廓加以描繪吧！

● 走在街上

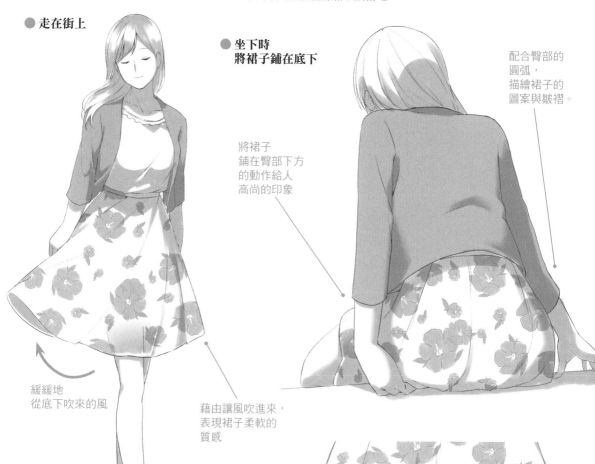

● 坐下時
將裙子鋪在底下

將裙子
鋪在臀部下方
的動作給人
高尚的印象

配合臀部的
圓弧，
描繪裙子的
圖案與皺褶。

緩緩地
從底下吹來的風

藉由讓風吹進來，
表現裙子柔軟的
質感

令戀物癖心癢難耐
的裙子與膝蓋後面

工作圍裙、工作服

時髦、非正式的工作圍裙（工作服），很適合描繪假日約會等場景。

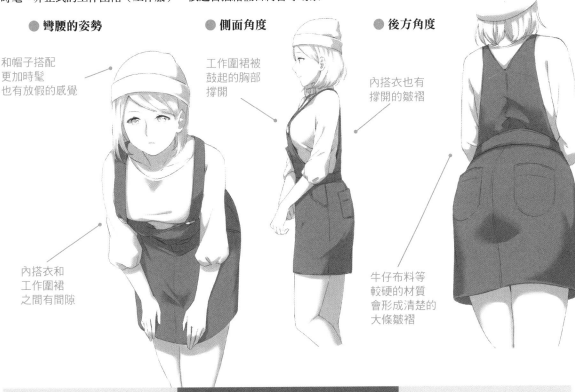

● 彎腰的姿勢

和帽子搭配
更加時髦
也有放假的感覺

內搭衣和
工作圍裙
之間有間隙

● 側面角度

工作圍裙被
鼓起的胸部
撐開

● 後方角度

內搭衣也有
撐開的皺褶

牛仔布料等
較硬的材質
會形成清楚的
大條皺褶

女孩的工作圍裙

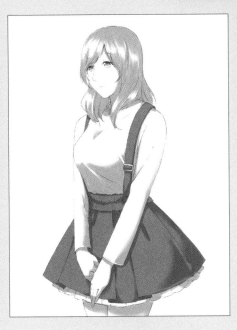

像上方特寫的牛仔布料材質較硬，裙子不會太寬鬆，有種男孩子氣的感覺。

另一方面，左邊特寫的工作圍裙是輕飄飄的裙子類型，女孩的感覺很明顯。較細的肩帶正好通過胸部側面，穿上較緊的內搭衣能強調胸部。最好配合描繪的角色的個性思考如何穿搭。

T 恤連衣裙

最能呈現寬鬆可愛的模樣！1件大T恤的簡單裝扮，充滿女孩的可愛魅力。

● 上身向前彎撿東西

● 抱著胳膊

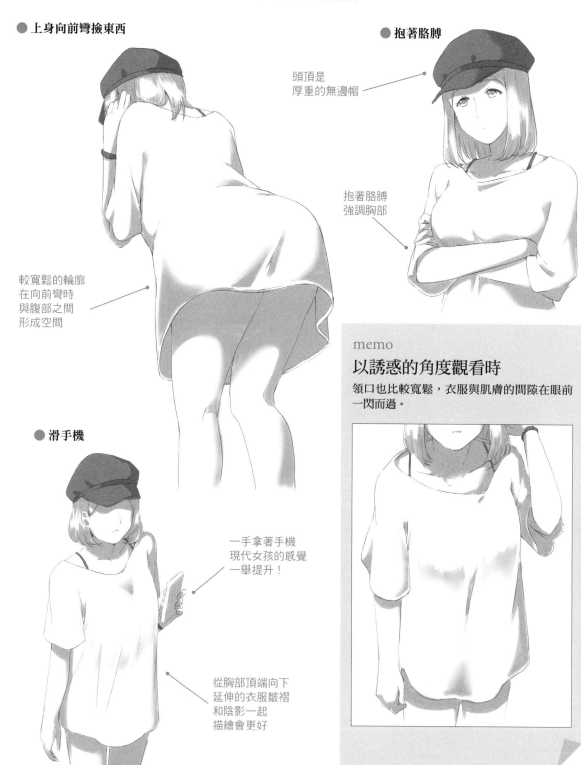

頭頂是
厚重的無邊帽

抱著胳膊
強調胸部

較寬鬆的輪廓
在向前彎時
與腹部之間
形成空間

memo

以誘惑的角度觀看時

領口也比較寬鬆，衣服與肌膚的間隙在眼前
一閃而過。

● 滑手機

一手拿著手機
現代女孩的感覺
一舉提升！

從胸部頂端向下
延伸的衣服皺褶
和陰影一起
描繪會更好

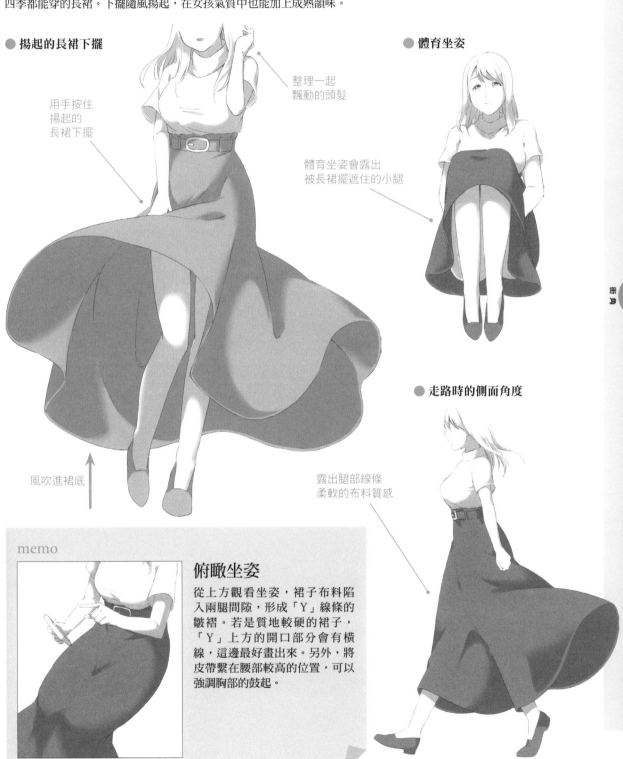

長裙

四季都能穿的長裙。下擺隨風揚起，在女孩氣質中也能加上成熟韻味。

● 揚起的長裙下擺

用手按住
揚起的
長裙下擺

整理一起
飄動的頭髮

● 體育坐姿

體育坐姿會露出
被長裙擺遮住的小腿

風吹進裙底

● 走路時的側面角度

露出腿部線條
柔軟的布料質感

memo

俯瞰坐姿

從上方觀看坐姿，裙子布料陷
入兩腿間隙，形成「Y」線條的
皺褶。若是質地較硬的裙子，
「Y」上方的開口部分會有橫
線，這邊最好畫出來。另外，將
皮帶繫在腰部較高的位置，可以
強調胸部的鼓起。

27 健身房

為了健康、為了減肥……女性因各種理由上健身房。描繪躍動感和汗水，使魅力倍增。

心動重點	● 運動服	● 汗水、躍動感	● 柔軟的身體

利用健身器材進行訓練

利用健身器材進行訓練。躍動的身體和爽快的汗水十分耀眼。

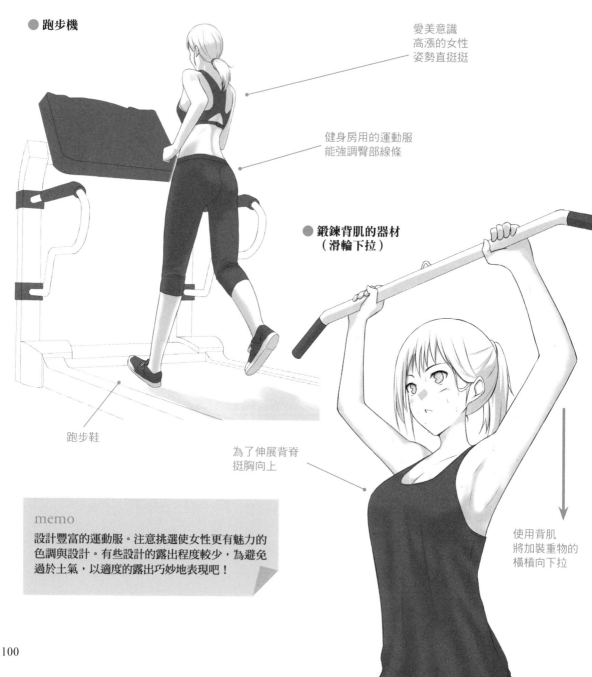

● 跑步機

愛美意識
高漲的女性
姿勢直挺挺

健身房用的運動服
能強調臀部線條

● 鍛鍊背肌的器材
（滑輪下拉）

跑步鞋

為了伸展背脊
挺胸向上

使用背肌
將加裝重物的
橫槓向下拉

memo
設計豐富的運動服。注意挑選使女性更有魅力的色調與設計。有些設計的露出程度較少，為避免過於土氣，以適度的露出巧妙地表現吧！

利用平衡球鍛鍊

在肌肉訓練或伸展運動等各種目的下輕鬆使用的平衡球。畫出開心訓練的情形吧！

● 正面角度

● 側面角度

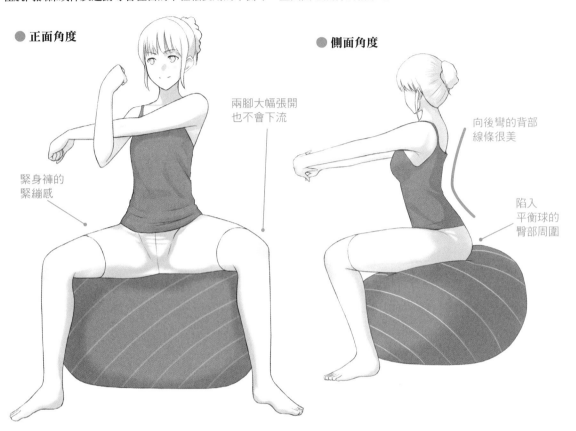

緊身褲的
緊繃感

兩腳大幅張開
也不會下流

向後彎的背部
線條很美

陷入
平衡球的
臀部周圍

可知身體柔軟度的伸展運動

為了避免身體的運動傷害，在訓練前後都要做伸展運動。想像女性柔軟的身體，畫出優美的體態吧！

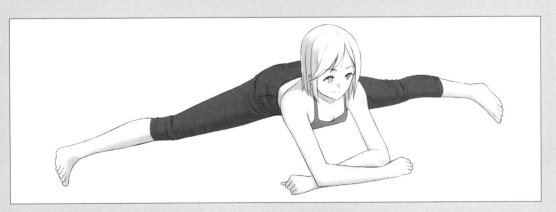

● 雙腿張開上半身貼在地板上

其他訓練

我們也來看看在泳池游泳或使用啞鈴的正式訓練等場景。

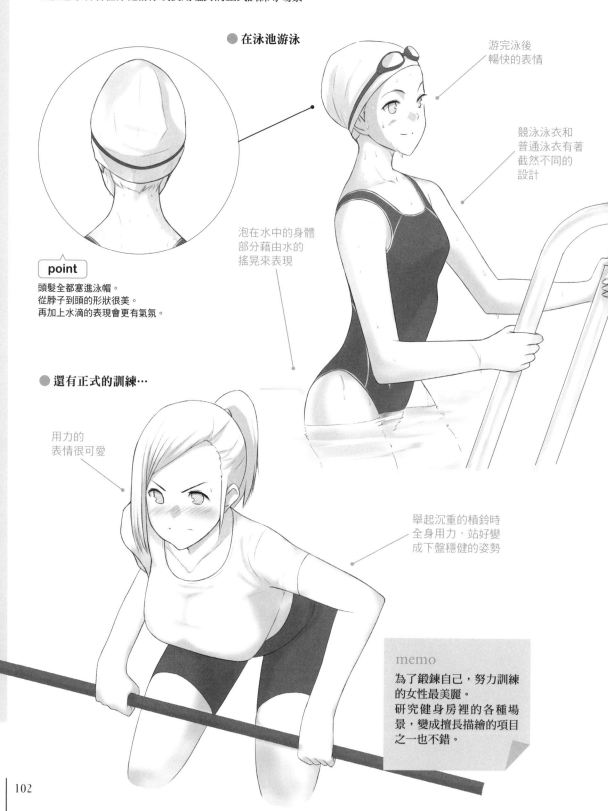

● 在泳池游泳

游完泳後
暢快的表情

競泳泳衣和
普通泳衣有著
截然不同的
設計

泡在水中的身體
部分藉由水的
搖晃來表現

point

頭髮全都塞進泳帽。
從脖子到頭的形狀很美。
再加上水滴的表現會更有氣氛。

● 還有正式的訓練⋯

用力的
表情很可愛

舉起沉重的槓鈴時
全身用力,站好變
成下盤穩健的姿勢

memo

為了鍛鍊自己,努力訓練
的女性最美麗。
研究健身房裡的各種場
景,變成擅長描繪的項目
之一也不錯。

102

季節
season

28 ～ 33

第一道南風

平時遮住的大腿在眼前一晃，或是反過來被飄動的頭髮遮住表情……南風適合作為情感動搖、邂逅與離別季節的強調重點。

心動重點　　● 隨風飄動的裙子　　● 在眼前一晃的大腿　　● 按住衣服與頭髮的動作

各種服裝、隨風飄動的裙子

在櫻樹下，在上學和通勤的路上，第一道南風適合用來表現全新的邂逅。

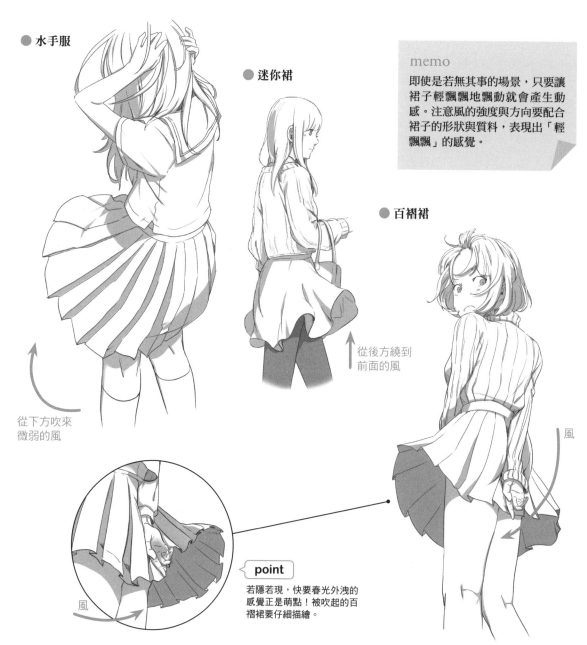

● 水手服

● 迷你裙

memo
即使是若無其事的場景，只要讓裙子輕飄飄地飄動就會產生動感。注意風的強度與方向要配合裙子的形狀與質料，表現出「輕飄飄」的感覺。

● 百褶裙

從後方繞到前面的風

從下方吹來微弱的風

風

point
若隱若現，快要春光外洩的感覺正是萌點！被吹起的百褶裙要仔細描繪。

風

隨風飄動的頭髮

漂亮整齊的頭髮被風吹拂的瞬間，不同平時的成熟氣質令人心動。

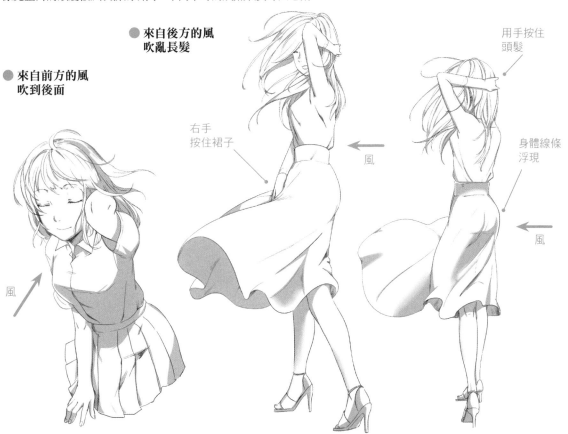

● 來自後方的風
吹亂長髮

● 來自前方的風
吹到後面

右手
按住裙子

風

用手按住
頭髮

身體線條
浮現

風

被風吹亂的頭髮

若是迎面而來的風，乾脆的描繪出額頭與髮際線也是個方法。反之，被順風吹拂的頭髮遮住臉，則有一點心被揪住的感覺。洗髮精香味擴散的空氣感也很重要。

● 短髮（逆風）

● 短髮（順風）

● 長髮（逆風）

29 浴衣女孩

不同於平時的氣質，令人心動的浴衣裝扮，加上穿法和嬌媚的動作，就會顯得更有魅力。

| 心動重點 | ● 與便服的反差 | ● 嫻靜的魅力 | ● 魅力、嬌豔 |

浴衣的穿法

髮型和一些動作會顯得更加可愛。我們先來看看基本的重點。

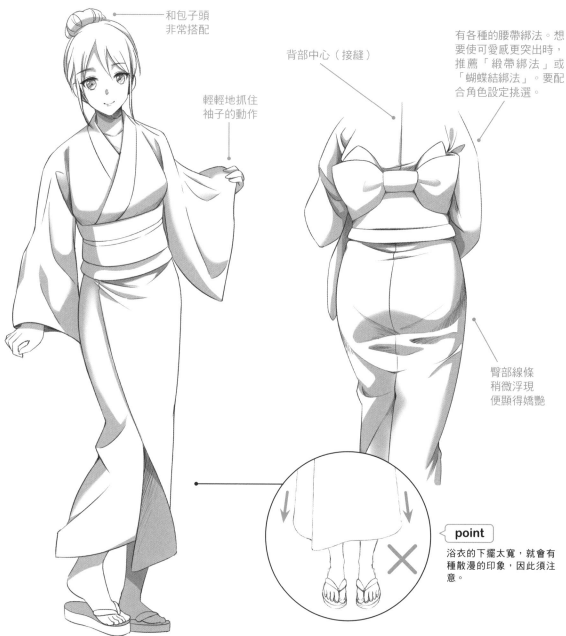

和包子頭
非常搭配

輕輕地抓住
袖子的動作

背部中心（接縫）

有各種的腰帶綁法。想要使可愛感更突出時，推薦「緞帶綁法」或「蝴蝶結綁法」。要配合角色設定挑選。

臀部線條
稍微浮現
便顯得嬌豔

point
浴衣的下擺太寬，就會有種散漫的印象，因此須注意。

浴衣獨有的魅力與嬌豔

炎炎夏日穿著浴衣很容易出汗。這種場景的描寫，假如注意到緩慢嫻靜的動作與風情，就能表現得更加嬌豔有魅力。

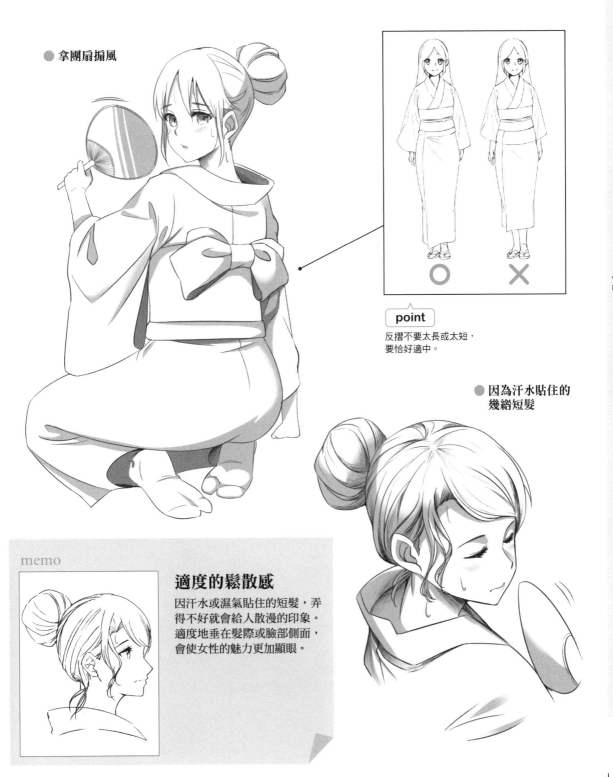

● 拿團扇搧風

point

反摺不要太長或太短，
要恰好適中。

● 因為汗水貼住的
幾絡短髮

memo

適度的鬆散感

因汗水或濕氣貼住的短髮，弄
得不好就會給人散漫的印象。
適度地垂在髮際或臉部側面，
會使女性的魅力更加顯眼。

夏日祭典常見的場景

提到會穿著浴衣出門的地點就是夏日祭典。邊走邊吃蘋果糖，撈金魚或打靶玩得興高采烈的浴衣女孩，讓我們看看有哪些可愛重點。

● 邊走邊吃蘋果糖

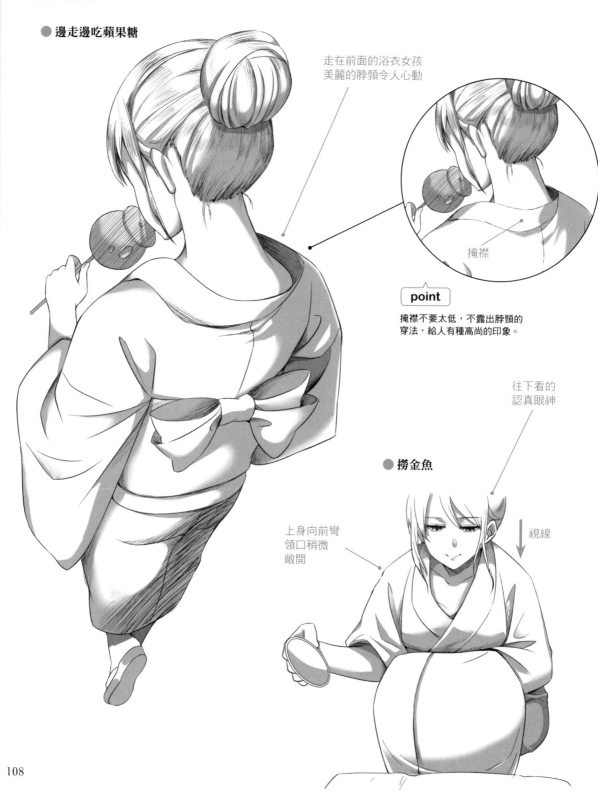

走在前面的浴衣女孩
美麗的脖頸令人心動

掩襟

point

掩襟不要太低，不露出脖頸的
穿法，給人有種高尚的印象。

往下看的
認真眼神

● 撈金魚

↓ 視線

上身向前彎
領口稍微
敞開

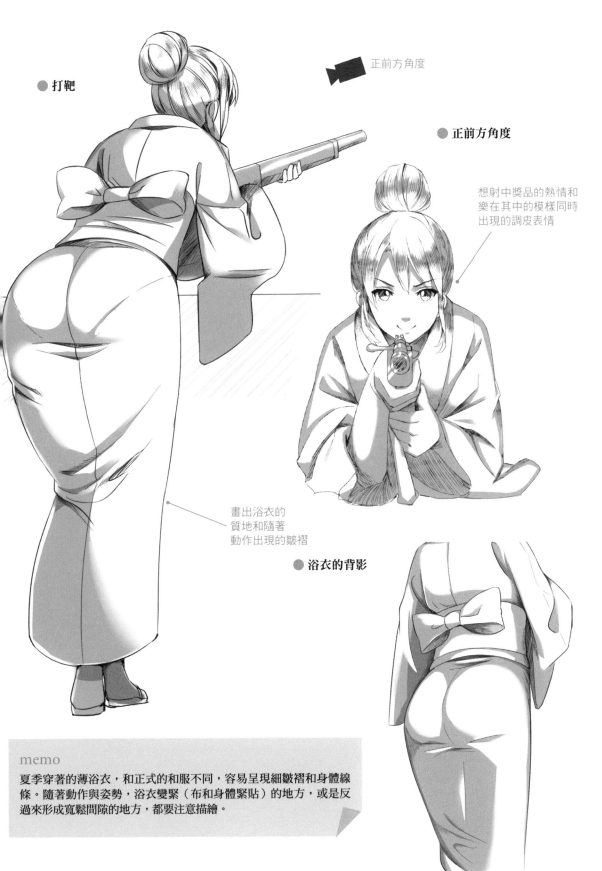

● 打靶

● 正前方角度

正前方角度

想射中獎品的熱情和
樂在其中的模樣同時
出現的調皮表情

畫出浴衣的
質地和隨著
動作出現的皺褶

● 浴衣的背影

memo

夏季穿著的薄浴衣，和正式的和服不同，容易呈現細皺褶和身體線條。隨著動作與姿勢，浴衣變緊（布和身體緊貼）的地方，或是反過來形成寬鬆間隙的地方，都要注意描繪。

浴衣與走光

浴衣和和服的布料覆蓋了身體的大片面積，一點動作也會不經意地露出身體的部位。

● **在腦後重新綁好頭髮**

若無其事地
啣著髮夾

手臂舉起時
露出上臂

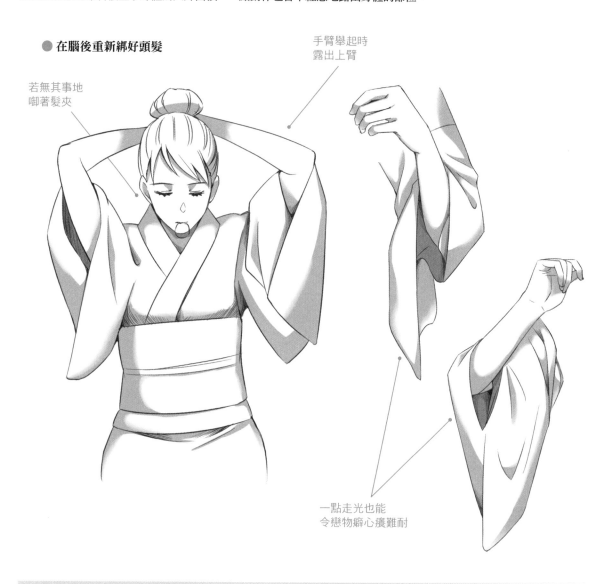

一點走光也能
令戀物癖心癢難耐

腋下的裂縫「開衩」

女性和服的腋下有叫做「開衩」的裂縫。在高溫多濕的日本為了散發和服內的熱氣與濕氣，或是為了方便餵奶，才有這樣的設計。舉起手臂時，從開衩會稍微露出肌膚。

Column
適合浴衣的髮型集

描繪浴衣裝扮時髮型也很重要。在此介紹基本的髮型。熟練之後，要想像哪種髮型才能有效地發揮角色的可愛魅力。

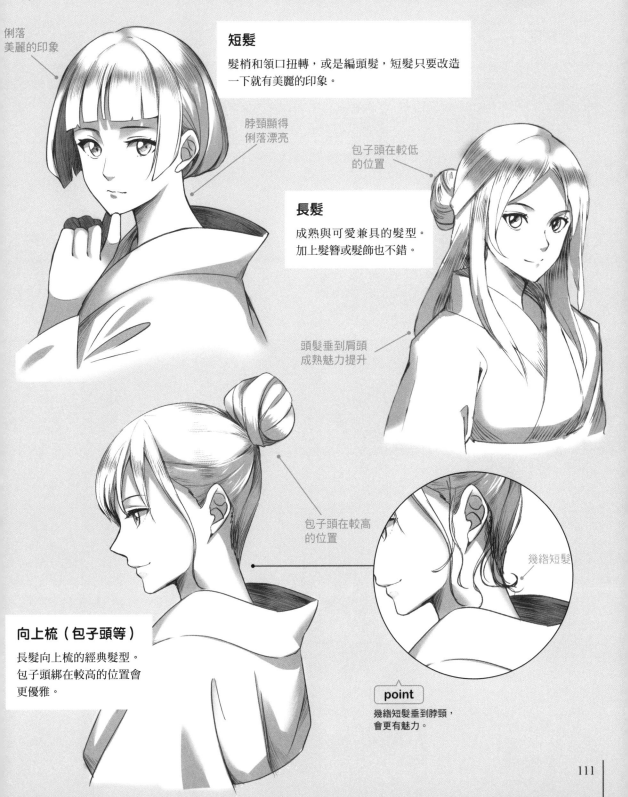

俐落
美麗的印象

短髮

髮梢和領口扭轉，或是編頭髮，短髮只要改造一下就有美麗的印象。

脖頸顯得
俐落漂亮

包子頭在較低
的位置

長髮

成熟與可愛兼具的髮型。
加上髮簪或髮飾也不錯。

頭髮垂到肩頭
成熟魅力提升

包子頭在較高
的位置

幾絡短髮

向上梳（包子頭等）

長髮向上梳的經典髮型。
包子頭綁在較高的位置會
更優雅。

point

幾絡短髮垂到脖頸，
會更有魅力。

Situation

30 泳裝女孩

平常看不到露出程度高的泳裝模樣。女孩獨有的柔軟肉感,和從頭髮與肌膚滴下的水珠等,泳裝不可缺少的要素都要掌握。

心動重點　　●泳裝特有的性感　　　●肌膚的肉感　　　●滴落的水珠

比基尼

首先從泳裝的經典款比基尼開始介紹。直接展現出好身材的站姿令人印象深刻。

● 披上毛巾

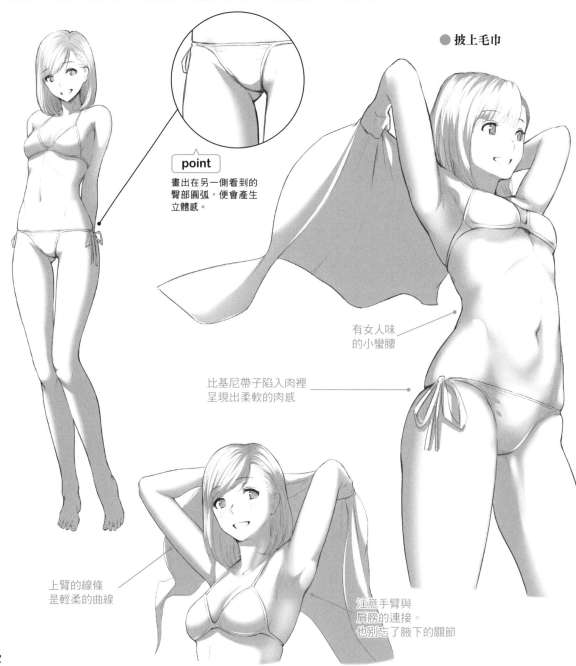

point

畫出在另一側看到的臀部圓弧,便會產生立體感。

有女人味的小蠻腰

比基尼帶子陷入肉裡呈現出柔軟的肉感

上臂的線條是輕柔的曲線

注意手臂與肩膀的連接。也別忘了腋下的關節

從水裡上來

水花濕濕全身,從水裡上來的樣子。我們來看看利用水提升性感度的技巧。

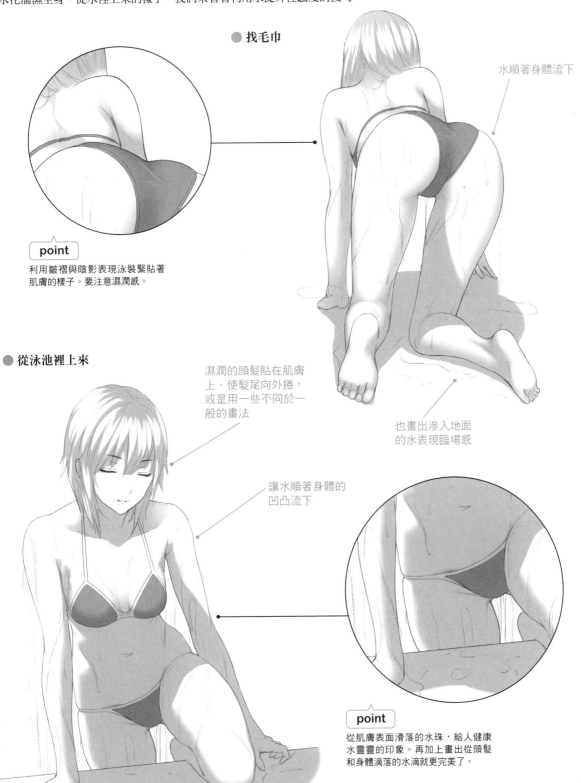

● 找毛巾

水順著身體流下

point
利用皺褶與陰影表現泳裝緊貼著
肌膚的樣子。要注意濕潤感。

● 從泳池裡上來

濕潤的頭髮貼在肌膚
上,使髮尾向外捲,
或是用一些不同於一
般的畫法

也畫出滲入地面
的水表現臨場感

讓水順著身體的
凹凸流下

point
從肌膚表面滑落的水珠,給人健康
水靈靈的印象。再加上畫出從頭髮
和身體滴落的水滴就更完美了。

113

肌膚的肉感與陷入

女性獨有的肉感表現，畫成軟呼呼、令人想戳一下的感覺就會剛剛好。

● **坐下時肉的陷入**

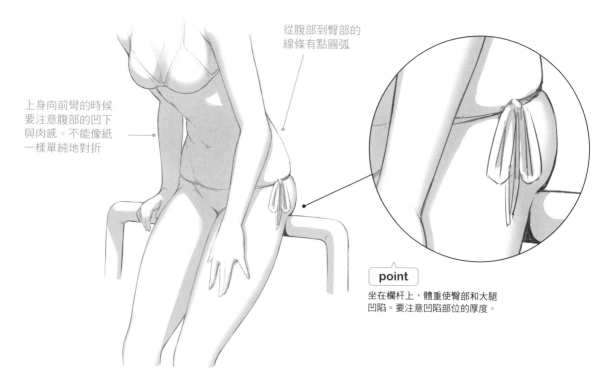

上身向前彎的時候要注意腹部的凹下與肉感。不能像紙一樣單純地對折

從腹部到臀部的線條有點圓弧

point

坐在欄杆上，體重使臀部和大腿凹陷。要注意凹陷部位的厚度。

調整「陷入肉裡」的泳裝

偷偷地調整滑動的尼龍繩，也是穿著泳裝才有的動作。食指稍微伸進臀部與尼龍繩之間，在手指移動的方向畫出泳衣的皺褶。泳衣是會緊貼在皮膚上的材質。想像被尼龍繩和布壓迫的肌膚，就能表現出柔軟的肉感。

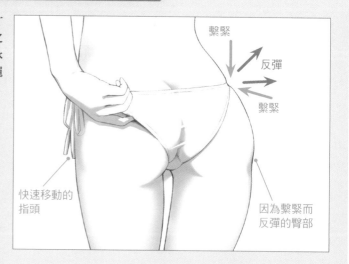

繫緊

反彈

繫緊

快速移動的指頭

因為繫緊而反彈的臀部

泳裝 × 沙灘球

適合泳裝的玩具和塑膠材質的透明感，表現出爽快的一面。

● 靠在沙灘球上

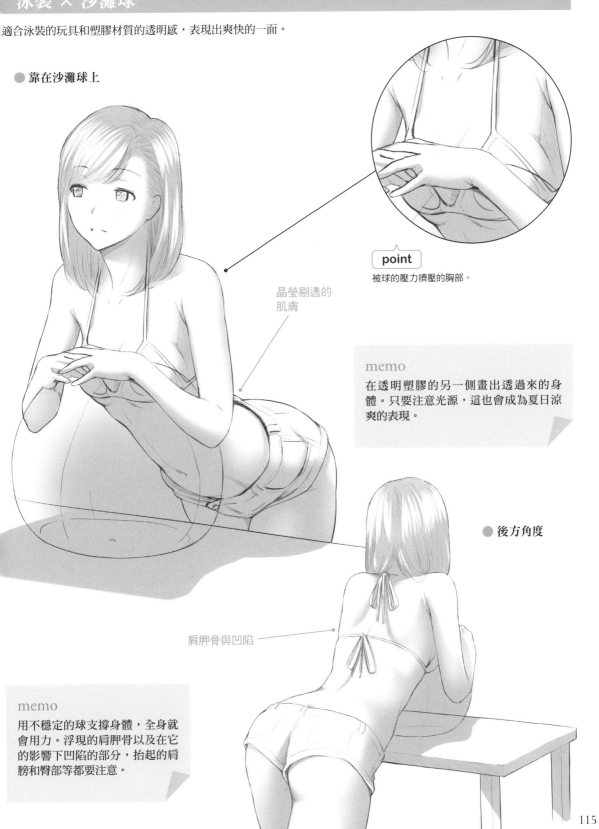

point

被球的壓力擠壓的胸部。

晶瑩剔透的
肌膚

季節

memo

在透明塑膠的另一側畫出透過來的身
體。只要注意光源，這也會成為夏日涼
爽的表現。

● 後方角度

肩胛骨與凹陷

memo

用不穩定的球支撐身體，全身就
會用力。浮現的肩胛骨以及在它
的影響下凹陷的部分，抬起的肩
膀和臀部等都要注意。

海水浴

提到夏天就會想到海水浴！讓我們看看在耀眼的太陽下，被照亮的皮膚和水的表現。

● 海灘

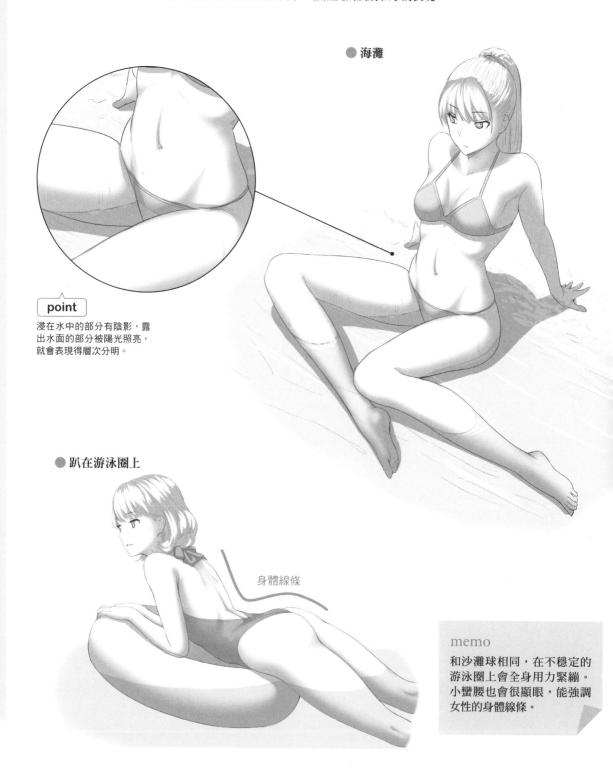

point

浸在水中的部分有陰影，露出水面的部分被陽光照亮，就會表現得層次分明。

● 趴在游泳圈上

身體線條

memo

和沙灘球相同，在不穩定的游泳圈上會全身用力緊繃。小蠻腰也會很顯眼，能強調女性的身體線條。

游泳前或休息時的泳裝服飾也要注意。像是描繪不擅長游泳，對於身材沒有自信的女孩角色。

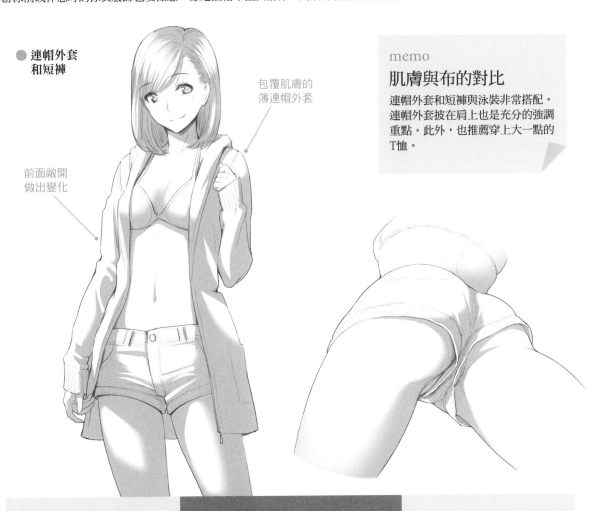

● 連帽外套
　和短褲

前面敞開
做出變化

包覆肌膚的
薄連帽外套

肌膚與布的對比

連帽外套和短褲與泳裝非常搭配。
連帽外套披在肩上也是充分的強調
重點。此外，也推薦穿上大一點的
T恤。

季節

短褲的魅力

比基尼搭配短褲，表現幅度會
更廣。想強調臀部線條時可採
用緊身的設計。寬鬆的設計以
能從間隙看見泳裝是重點。

● 較緊（後方角度）

從間隙
稍微露出
泳衣

● 較鬆（斜前方角度）

來海邊玩的女孩組

聚在一起的女孩，體型和泳裝裝扮各不相同。如果表現出每個人的個性，就能讓畫面變美麗。

● 女孩4人組

緞帶在前面
更加可愛

苗條的
身材高挑女孩
穿高叉泳裝很好看

曬痕

恰到好處的
豐腴感

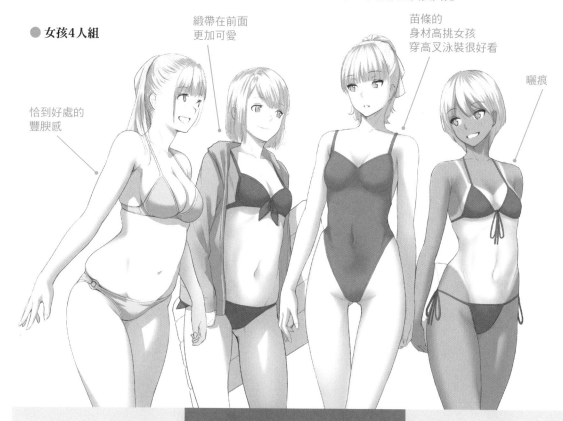

體型、各種泳裝的臀部魅力

思考適合體型的泳裝設計或搭配也很有趣。要強調豐滿體型的肉感，刻意挑選比基尼，或是穿上連帽外套加上羞怯感也不錯。苗條女孩乾脆搭配高叉泳裝來展現好身材。如果畫出學校泳裝等日曬的痕跡，就會一下子變成運動型的感覺。

● 豐滿　　　　● 普通體型　　　　● 苗條　　　　● 運動型

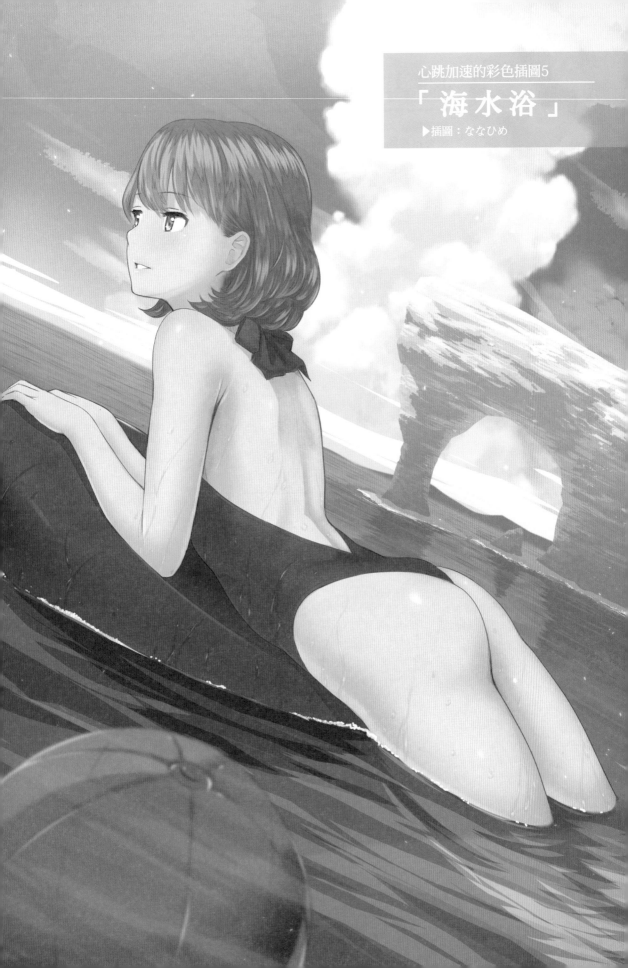

Situation

31 圖書館

利用校園內圖書館的女大學生,或公共圖書館的管理員等,圖書館與女孩的組合也是暗地裡獲得支持!讓我們一起來探究箇中魅力。

心動重點 ● 氣質清秀 ● 閱讀時認真的眼神 ● 嫻靜的舉止

閱讀時的身影

一片寂靜中,沉迷於閱讀的女孩認真的眼神。還要加上不經意的動作。

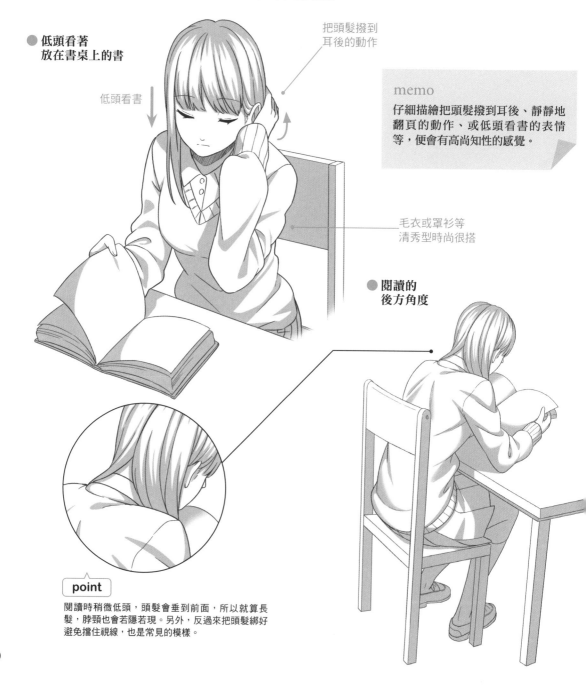

● 低頭看著
　放在書桌上的書

低頭看書 ↓

把頭髮撥到
耳後的動作

memo
仔細描繪把頭髮撥到耳後、靜靜地翻頁的動作、或低頭看書的表情等,便會有高尚知性的感覺。

毛衣或罩衫等
清秀型時尚很搭

● 閱讀的
　後方角度

point

閱讀時稍微低頭,頭髮會垂到前面,所以就算長髮,脖頸也會若隱若現。另外,反過來把頭髮綁好避免擋住視線,也是常見的模樣。

找書

找想要的書時，也和閱讀時一樣認真。以下選出專注時產生的毫無防備的感覺。

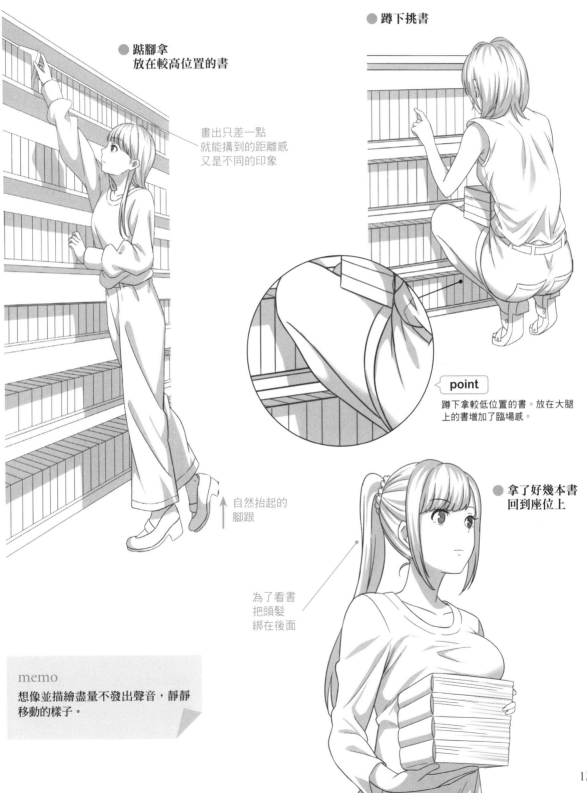

● 蹲下挑書

● 踮腳拿
放在較高位置的書

畫出只差一點
就能搆到的距離感
又是不同的印象

point

蹲下拿較低位置的書。放在大腿
上的書增加了臨場感。

自然抬起的
腳跟

● 拿了好幾本書
回到座位上

為了看書
把頭髮
綁在後面

memo
想像並描繪盡量不發出聲音，靜靜
移動的樣子。

在圖書館工作的管理員

管理員努力地與使用者應對，或是處理管理書籍的業務。她的魅力在於知性、嫻靜的模樣。

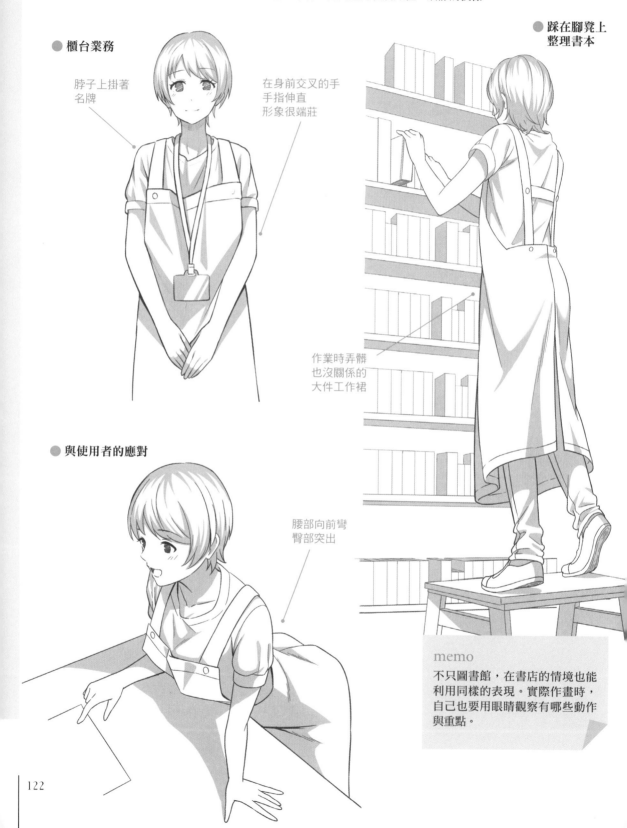

● 櫃台業務

脖子上掛著
名牌

在身前交叉的手
手指伸直
形象很端莊

● 踩在腳凳上
整理書本

作業時弄髒
也沒關係的
大件工作裙

● 與使用者的應對

腰部向前彎
臀部突出

memo
不只圖書館，在書店的情境也能
利用同樣的表現。實際作畫時，
自己也要用眼睛觀察有哪些動作
與重點。

Column
踩在腳凳上整理書本的管理員

正在找書時，偶然抬頭看到踩在腳凳上作業的管理員。儘管一聲不響地動作，俐落地工作的身影卻令人看得入迷。

「背影」的魅力

在本書的其他情境也多次提到女性的「背影」。畫出優美的身材、姿勢、頭髮和身體線條，以令人想看到正面臉蛋的背影美女為目標吧！

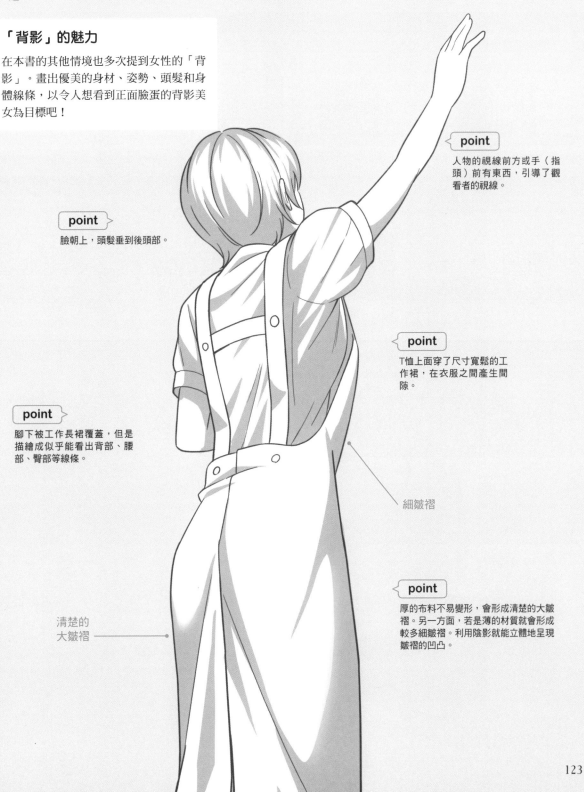

point
人物的視線前方或手（指頭）前有東西，引導了觀看者的視線。

point
臉朝上，頭髮垂到後頭部。

point
T恤上面穿了尺寸寬鬆的工作裙，在衣服之間產生間隙。

細皺褶

point
腳下被工作長裙覆蓋，但是描繪成似乎能看出背部、腰部、臀部等線條。

清楚的
大皺褶

point
厚的布料不易變形，會形成清楚的大皺褶。另一方面，若是薄的材質就會形成較多細皺褶。利用陰影就能立體地呈現皺褶的凹凸。

在圖書館遇見的美妙情景

走過隔壁書架通道的女孩，站在書架旁看書等……是圖書館特有的其他情境。

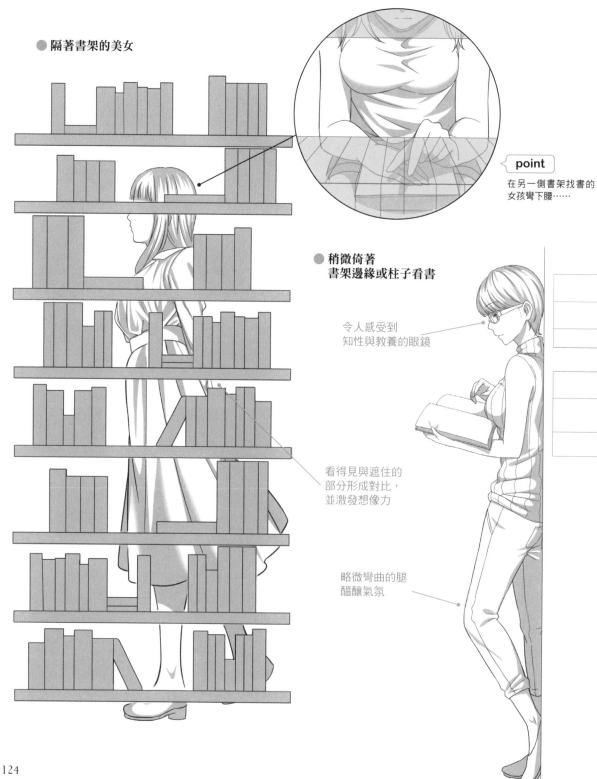

● 隔著書架的美女

point

在另一側書架找書的
女孩彎下腰……

● 稍微倚著
書架邊緣或柱子看書

令人感受到
知性與教養的眼鏡

看得見與遮住的
部分形成對比，
並激發想像力

略微彎曲的腿
醞釀氣氛

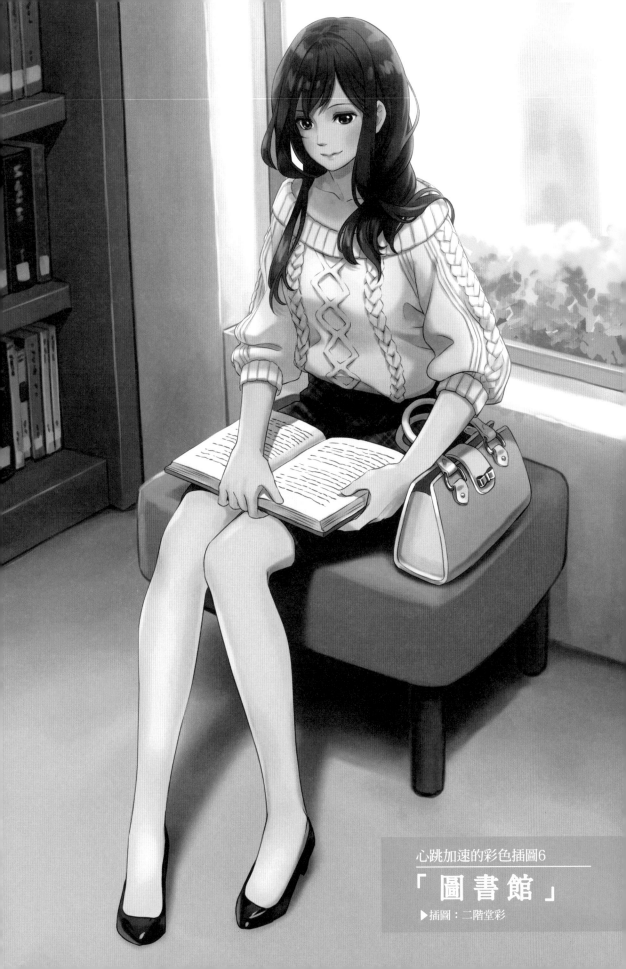

心跳加速的彩色插圖6
「圖書館」
▶插圖：二階堂彩

32

萌袖的女孩

冬季萌點的固有傳統！從特大號袖子露出的纖細指頭，是否激起許多人「想保護她」的欲望？

心動重點　　●冷到發紅的指頭　　　　　●「握拳」抓住袖口　　　　　●手邊的動作

穿上萌袖的大衣

在寒冷的天等人。這種場景下的萌袖，毋須刻意賣萌就能表現出自然可愛的一面。

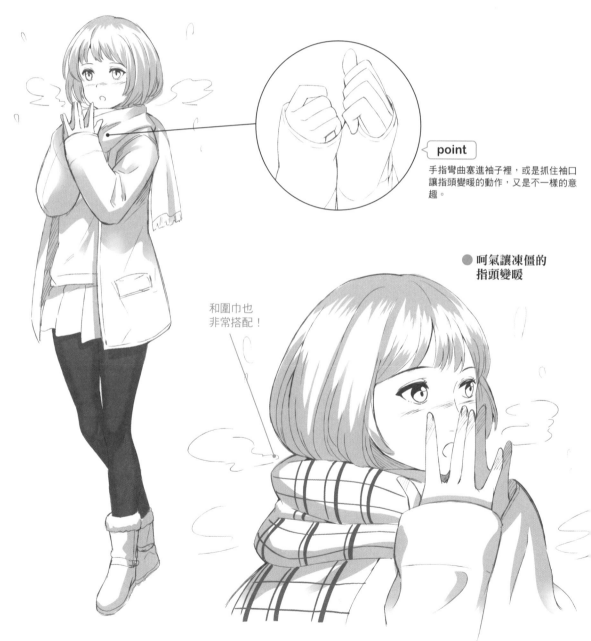

point

手指彎曲塞進袖子裡，或是抓住袖口讓指頭變暖的動作，又是不一樣的意趣。

●呵氣讓凍僵的
　指頭變暖

和圍巾也
非常搭配！

針織毛衣的萌袖

談論萌袖時絕不可漏掉針織毛衣。它能讓女孩在冬季特有的可愛、輕柔印象加分喔！

● 拖著萌袖打盹

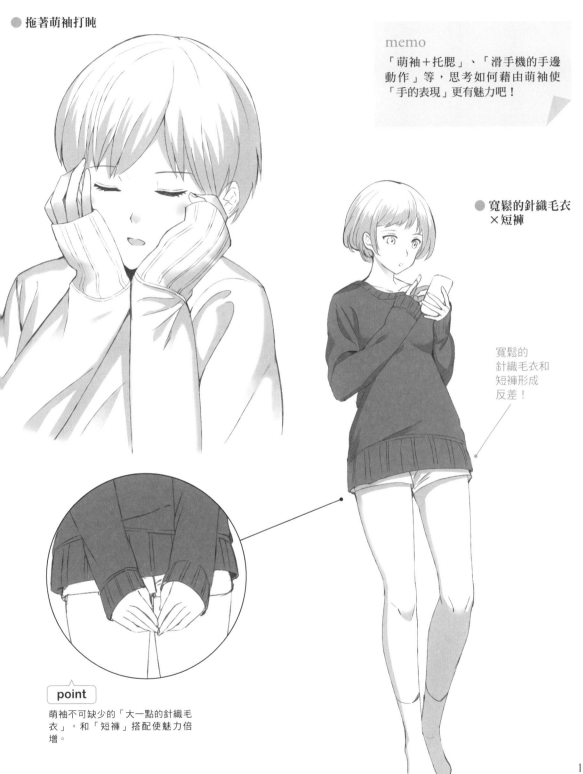

memo

「萌袖＋托腮」、「滑手機的手邊動作」等，思考如何藉由萌袖使「手的表現」更有魅力吧！

● 寬鬆的針織毛衣 × 短褲

寬鬆的針織毛衣和短褲形成反差！

point

萌袖不可缺少的「大一點的針織毛衣」，和「短褲」搭配使魅力倍增。

萌袖的手邊特寫

萌袖的重點就是袖口和手的覆蓋比例。手太出來就不是萌袖，反之塞得太裡面會變成散漫的印象。最四平八穩的基本樣子是「握拳」抓住袖口。從袖子露出的指頭稍微抓住袖口，這樣的均衡顯得很可愛。

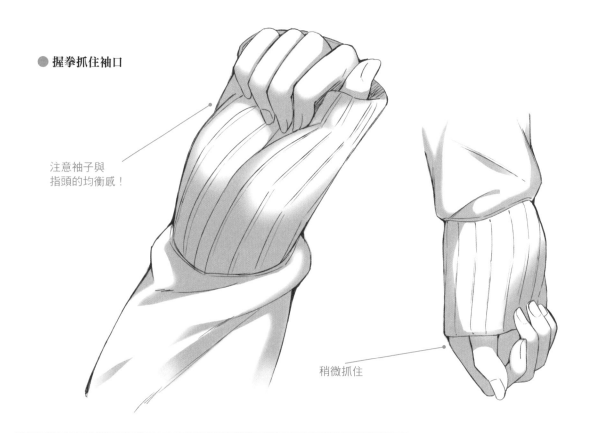

● 握拳抓住袖口

注意袖子與
指頭的均衡感！

稍微抓住

萌袖的「抓一下」

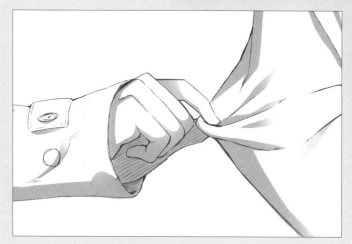

以萌袖的狀態輕輕拉男性衣服袖子的行為，也會使可愛程度更加提高。描繪時，雖然抓的樣子與形式也很重要，但是仔細想像兩人的關係，抓袖子的女孩的「等等啦」、「別走散了」、「想撒嬌」、「呼叫」等意象，就能藉由圖畫給予深度和臨場感。

萌袖 × 食物、飲料

萌袖和「吃」、「喝」的動作契合度也很好。拿筷子或湯匙的手、「雙手拿」飲料等，思考一下顯得可愛的手的表現吧！

● 用湯匙吃東西

● 雙手捧著咖啡罐

● 用雙手拿馬克杯

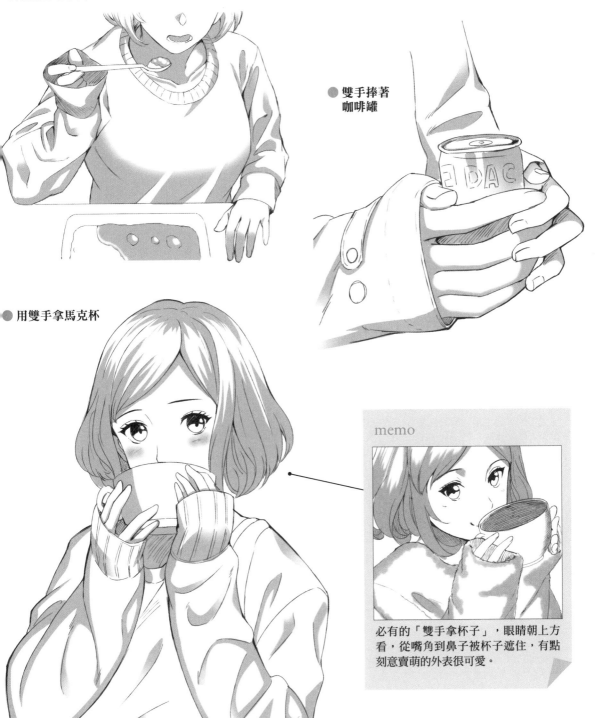

memo

必有的「雙手拿杯子」，眼睛朝上方看，從嘴角到鼻子被杯子遮住，有點刻意賣萌的外表很可愛。

Column
圍巾女孩變化集

說到冬天圍巾也是必備物品，你是否總是畫成一模一樣呢？
增加變化，畫出更具魅力的圍巾女孩吧！

頭髮塞進
圍巾裡
變得很厚重

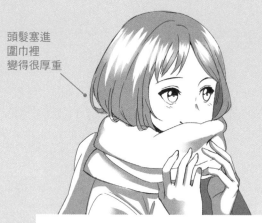

其他角度

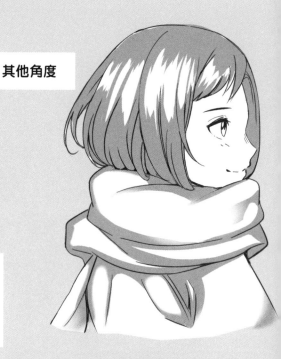

厚重型

圍巾加上厚重的頭髮是最基礎的模樣！用手撫摸
大圍巾，便有纖弱的印象。強調側邊和後頭部的
幾束頭髮，更能呈現「厚重型」特有的空氣感。

全部塞入型

非常怕冷的女孩連同頭髮將半張臉整個覆蓋也很
可愛。如果加上兩手緊緊抓著圍巾的動作，就會
更令人想保護她。

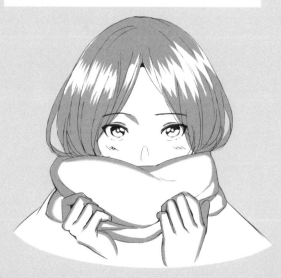

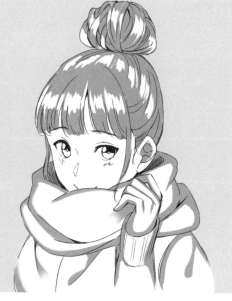

包子頭型

解開圍巾時，露出纖細脖子的反差令人心跳加
速。包子頭等向上梳的髮型，如果搭配耳飾等
裝飾品，就會一舉變成時尚的印象。

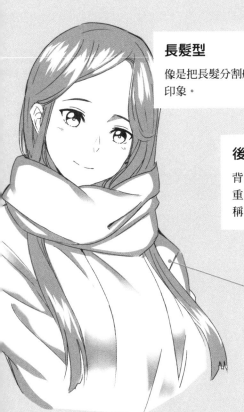

長髮型

像是把長髮分割般從上面纏圍巾，便是淑女的印象。

後方角度

背影還是最有魅力的。圍巾上側很厚重，被壓住的下側則一下子變得勻稱，能強調柔順的感覺。

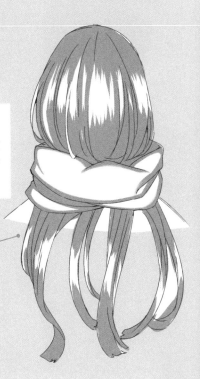

從圍巾下方
露出頭髮

一束型

明明不打算把頭髮塞進去，卻不小心塞進一束的風格。這也稱為「天使的遺失物」。有點毫無防備的氣質很可愛，可靠的角色「遺失物品」有點疏忽的一面令人心動。

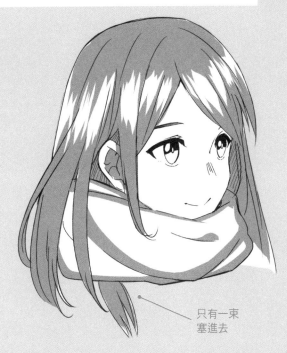

只有一束
塞進去

亂髮型

也許是睡過頭急急忙忙衝到學校，或者是頂著強風好不容易走到學校……和蓬亂頭髮的組合，使故事延伸下去。充滿活力的女孩有種淘氣的印象，冷酷型女孩則是時尚加上漫不經心，像這樣賦予角色個性也行。

Situation 33　在屋內脫掉大衣

「脫」衣服的動作，是否有種不可以看的背德感？雖然忍受寒冬的女孩也很可愛，不過在屋內脫掉大衣的模樣也不可錯過。

心動重點　●脫衣服的動作　　●厚→薄衣服的變化　　●身體線條

脫掉大衣的動作

在公司、商店、家裡⋯⋯脫掉大衣的機會並不少。大大敞開的脖子周圍與身體線條的呈現，藉由針織毛衣可以表現出反差萌。

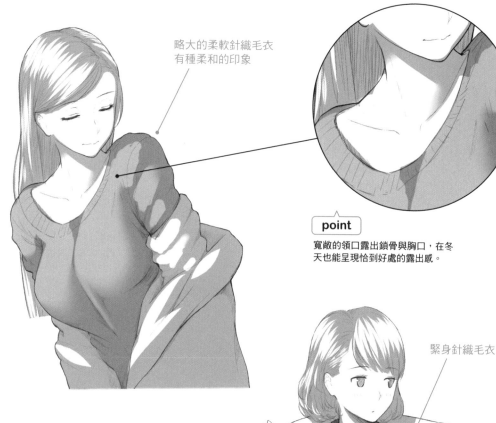

略大的柔軟針織毛衣有種柔和的印象

point

寬敞的領口露出鎖骨與胸口，在冬天也能呈現恰到好處的露出感。

緊身針織毛衣

memo

脫掉大衣時，才發現身材好到令人心動。如果想達到這種不經意的反差，一定要挑選緊身的上衣。貼身襯衣等薄衣服不合時節，容易變成「很怪」的氣氛，若是針織毛衣就能自然地表現魅力。

高領針織毛衣

雖然不想讓重視的她露出肌膚，但也想看她穿上性感的服裝……這種願望可以滿足喔。

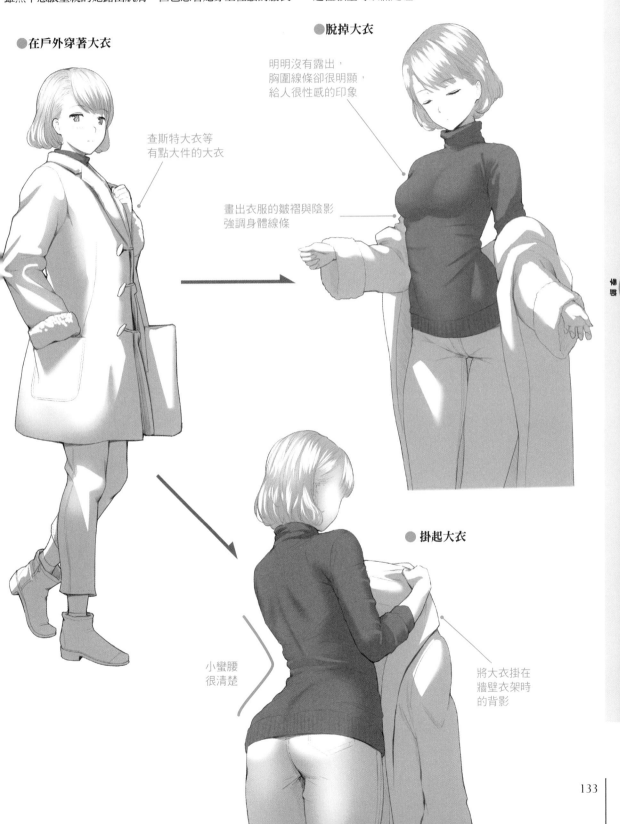

●在戶外穿著大衣

查斯特大衣等
有點大件的大衣

●脫掉大衣

明明沒有露出，
胸圍線條卻很明顯，
給人很性感的印象

畫出衣服的皺褶與陰影
強調身體線條

●掛起大衣

將大衣掛在
牆壁衣架時
的背影

小蠻腰
很清楚

133

針織連身衣

將針織衫特有的合身感發揮到極限的針織連身衣。修長的大腿令人不自覺的盯著看。

袖子勾住，
很難脫下而
扭身體的動作

臀部的輪廓
稍微浮現

大腿極度露出的
長度很可愛

腿露出很多時
穿靴子很搭。
若是過膝長靴
還會形成絕對領域

抬起手臂或腿，針織
連身衣會被拉扯而變短

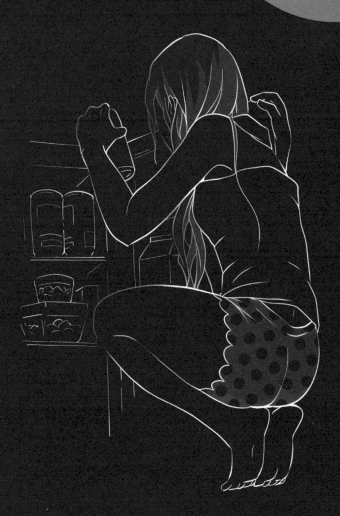

家裡
home

34～40

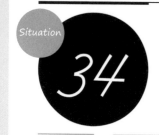

34

回家後

工作或玩樂後精疲力盡地回到家。到家的瞬間，心情完全放鬆的女孩放心的表情，使看到的人也受到療癒。

心動重點　　　●脫鞋的方式　　　　●穿著外套歇口氣　　　　●脫掉外出用的服裝

在玄關脫鞋

回到家先脫鞋。從各種脫鞋的樣子，選出適合筆下角色的呈現方式吧！

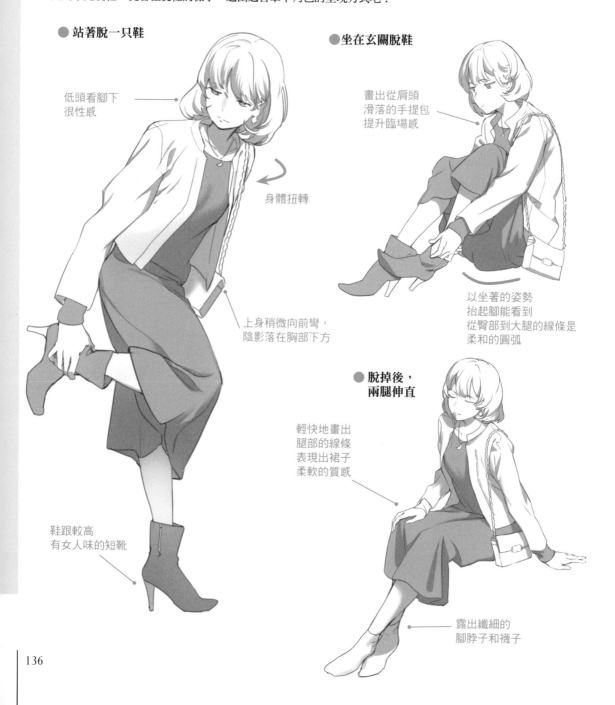

●站著脫一只鞋

低頭看腳下
很性感

身體扭轉

上身稍微向前彎，
陰影落在胸部下方

鞋跟較高
有女人味的短靴

●坐在玄關脫鞋

畫出從肩頭
滑落的手提包
提升臨場感

以坐著的姿勢
抬起腳能看到
從臀部到大腿的線條是
柔和的圓弧

●脫掉後，
兩腿伸直

輕快地畫出
腿部的線條
表現出裙子
柔軟的質感

露出纖細的
腳脖子和襪子

穿著外出的衣服在沙發上歇口氣

回到家衣服也沒脫，累到一屁股坐下的模樣，即使是外出服也能表現開放感，對於角色也能感到親近感。

● 穿著大衣
在沙發上歇口氣

回到家露出
放心的表情

內八有氣無力地
張開的腿。不妨
畫出裙子被影響
而出現起伏

point
立刻脫掉上衣
掛在衣架上的人，
給人可靠的印象和
生活感。

隨便擺在一旁的手提包
表現出剛回到家的感覺

摘下、卸下外出用的裝扮

摘下裝飾品，卸妝。藉由自然的臉部傾斜和手指的動作，意識到有女人味的動作。

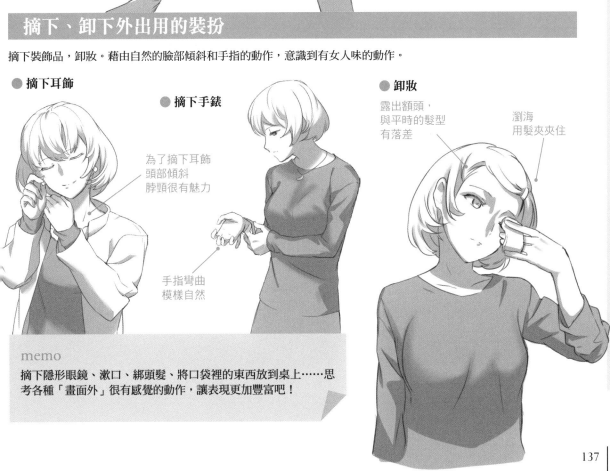

● 摘下耳飾

● 摘下手錶

為了摘下耳飾
頭部傾斜
脖頸很有魅力

手指彎曲
模樣自然

● 卸妝

露出額頭，
與平時的髮型
有落差

瀏海
用髮夾夾住

memo
摘下隱形眼鏡、漱口、綁頭髮、將口袋裡的東西放到桌上……思
考各種「畫面外」很有感覺的動作，讓表現更加豐富吧！

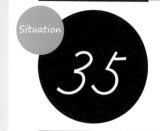

35 穿室內便服放鬆

和外出服裝不同,穿上可以在家裡放鬆的衣服。運動服或無袖上衣等醞釀出的隨興的可愛感、毫無防備感令人心動。

心動重點　　● 和出門的樣子形成反差　　● 隨興的室內便服　　● 毫無防備的可愛感

閒著無事滑手機

隨便躺著看手機或漫畫放鬆。來看看這個姿勢特有的魅力吧!

● 趴著滑手機

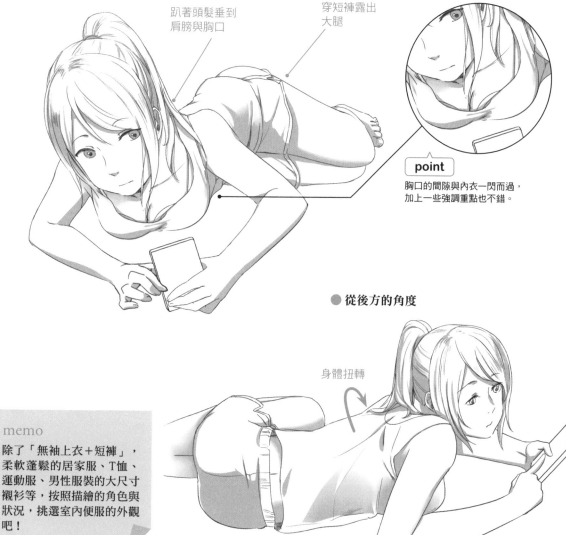

趴著頭髮垂到肩膀與胸口

穿短褲露出大腿

point

胸口的間隙與內衣一閃而過,加上一些強調重點也不錯。

● 從後方的角度

身體扭轉

memo

除了「無袖上衣+短褲」,柔軟蓬鬆的居家服、T恤、運動服、男性服裝的大尺寸襯衫等,按照描繪的角色與狀況,挑選室內便服的外觀吧!

整理儀容

接下來到就寢前有各種度過時間的方式，不過在「整理儀容」的場景中也有妙處。

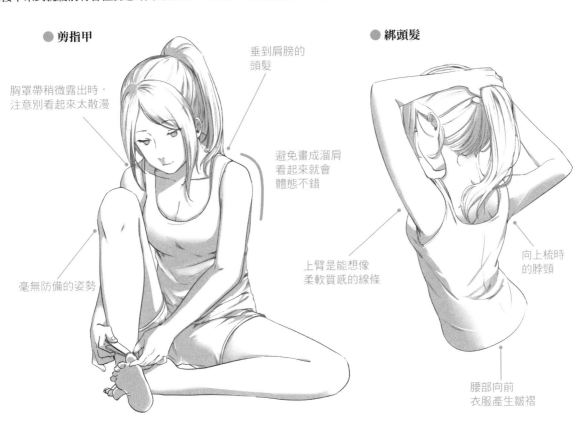

● 剪指甲

胸罩帶稍微露出時，
注意別看起來太散漫

垂到肩膀的
頭髮

避免畫成溜肩
看起來就會
體態不錯

上臂是能想像
柔軟質感的線條

毫無防備的姿勢

● 綁頭髮

向上梳時
的脖頸

腰部向前
衣服產生皺褶

動作、姿勢的變化

除此之外，像是「悠哉地靠在桌上」、「雙膝跪在沙發上反過來坐」等，自己思考各種動作與姿勢，試著表現出一幅場景吧！

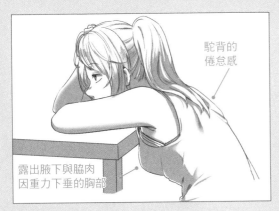

駝背的
倦怠感

露出腋下與脇肉
因重力下垂的胸部

● 靠在桌上

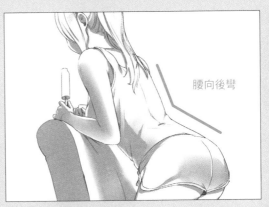

腰向後彎

● 雙膝跪著反過來坐

36 在家做伸展運動

為了減肥或提起精神，伸展運動對許多人都不可或缺。尤其在無須在意他人眼光的環境中，可以更毫無防備地做出大膽的動作。

心動重點　● 柔軟有彈性的身體質感　　● 毫無防備的大膽與野性

受歡迎的伸展運動姿勢

伸展運動有各種風格與姿勢，在此我們來看看最一般的種類。

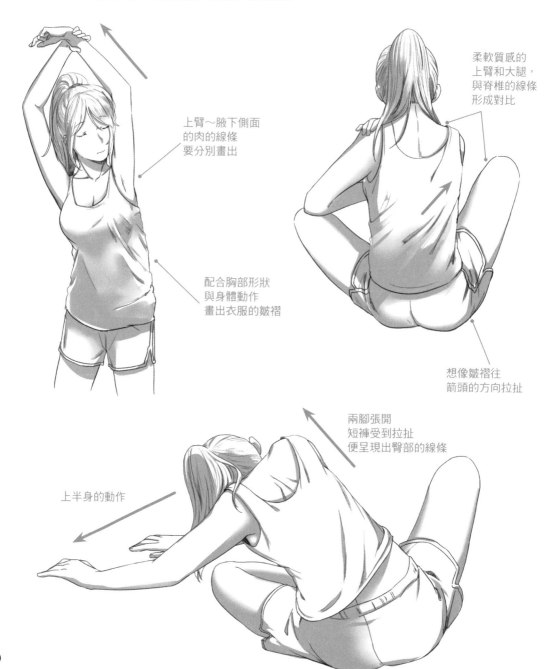

上臂～腋下側面
的肉的線條
要分別畫出

柔軟質感的
上臂和大腿，
與脊椎的線條
形成對比

配合胸部形狀
與身體動作
畫出衣服的皺褶

想像皺褶往
箭頭的方向拉扯

兩腳張開
短褲受到拉扯
便呈現出臀部的線條

上半身的動作

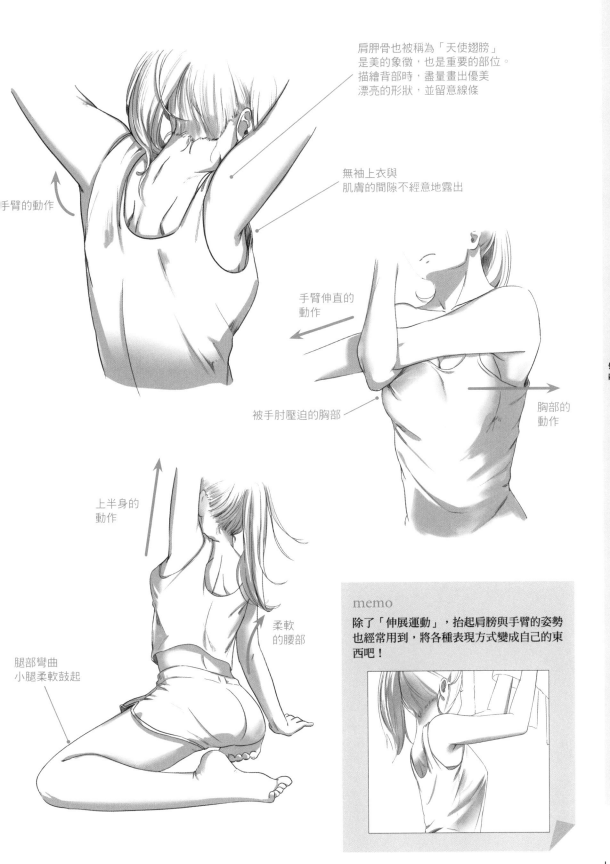

肩胛骨也被稱為「天使翅膀」
是美的象徵，也是重要的部位。
描繪背部時，盡量畫出優美
漂亮的形狀，並留意線條

無袖上衣與
肌膚的間隙不經意地露出

手臂的動作

手臂伸直的
動作

被手肘壓迫的胸部

胸部的
動作

上半身的
動作

柔軟
的腰部

腿部彎曲
小腿柔軟鼓起

memo

除了「伸展運動」，抬起肩膀與手臂的姿勢
也經常用到，將各種表現方式變成自己的東
西吧！

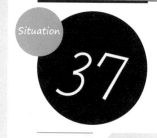

37 窩在暖爐桌裡悠閒一下

暖爐桌是冬季的取暖用具。邊吃橘子邊看電視,感覺昏昏沉沉的……度過這種幸福時刻的女孩,她的魅力在哪裡呢?

心動重點　　　●毫無防備地打盹　　　●居家的形象　　　●腳伸進暖爐桌

不由得打盹

在暖爐桌裡覺得暖烘烘的女孩,無論哪個角度都很可愛。尤其是打盹的模樣,讓人看不膩呢。

● 在暖爐桌裡打盹

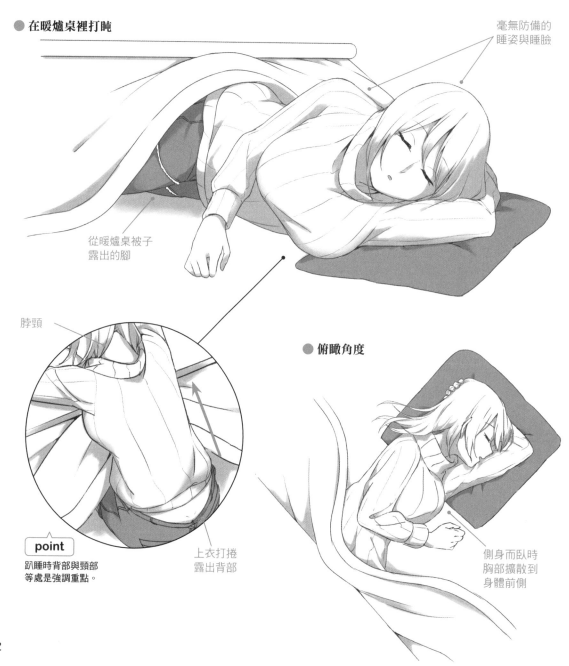

毫無防備的
睡姿與睡臉

從暖爐桌被子
露出的腳

脖頸

point

趴睡時背部與頸部
等處是強調重點。

上衣打捲
露出背部

● 俯瞰角度

側身而臥時
胸部擴散到
身體前側

142

躲進暖爐桌、窩在暖爐桌裡看書

固有風格趴著看書，或是躲進暖爐桌的動作等，各部分加上細膩的講究之處也不錯。

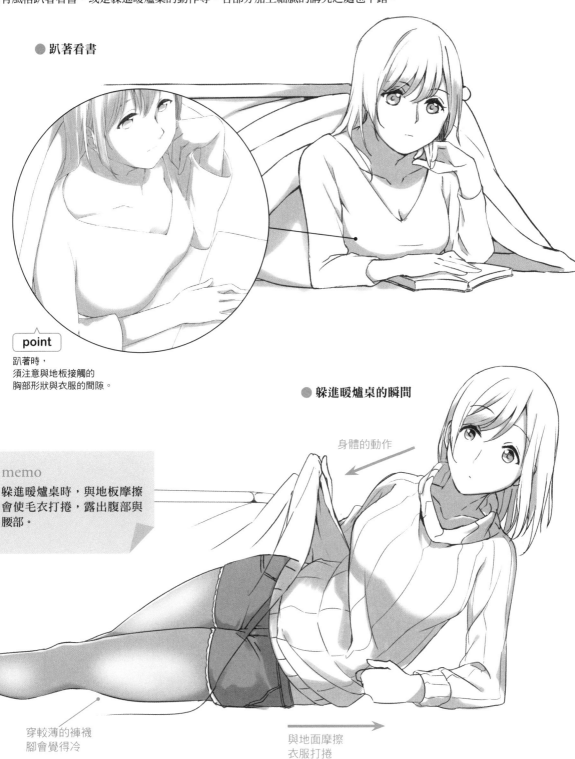

● 趴著看書

point

趴著時，
須注意與地板接觸的
胸部形狀與衣服的間隙。

● 躲進暖爐桌的瞬間

身體的動作

memo

躲進暖爐桌時，與地板摩擦
會使毛衣打捲，露出腹部與
腰部。

穿較薄的褲襪
腳會覺得冷

與地面摩擦
衣服打捲

暖爐桌 × 女孩 × 橘子

讓我們從正面、後面、側面這三個方向，瞧瞧躲進暖爐桌，以纖細的手指剝橘子皮的女孩。

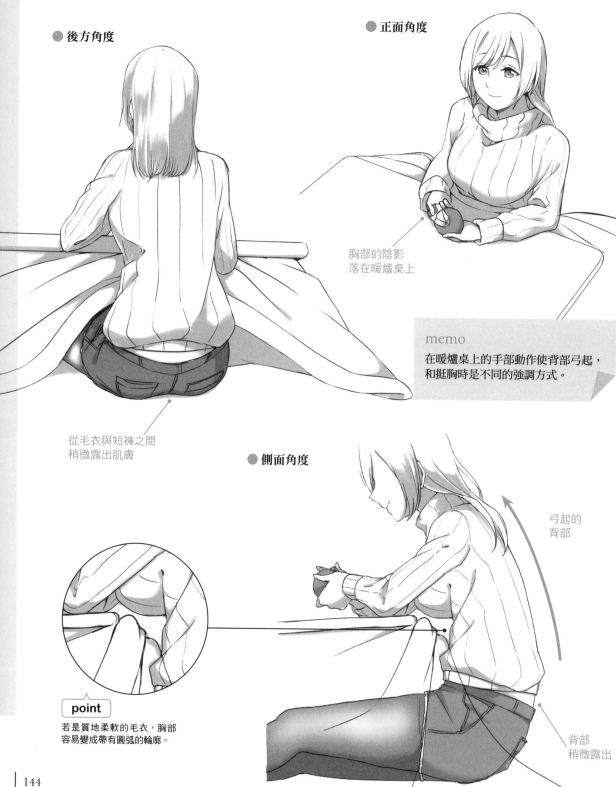

● 後方角度

● 正面角度

胸部的陰影
落在暖爐桌上

memo
在暖爐桌上的手部動作使背部弓起，
和挺胸時是不同的強調方式。

從毛衣與短褲之間
稍微露出肌膚

● 側面角度

弓起的
背部

point
若是質地柔軟的毛衣，胸部
容易變成帶有圓弧的輪廓。

背部
稍微露出

Column
從暖爐桌裡……

特別選出平時很少遇到的情境，「暖爐桌裡」的情景！

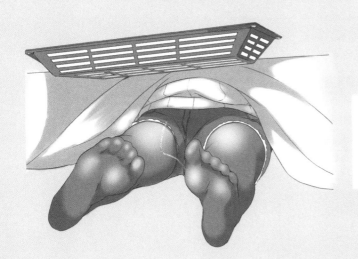

腳伸直坐著

重點是有點內八。因為穿著褲襪，如果也畫出略微浮現的腳趾的細節，圖畫便具有真實感。

閒躺著

俯臥閒躺時，注意連接臀部到腳尖的平緩線條。臀部的圓弧因為重力稍微變得平坦。

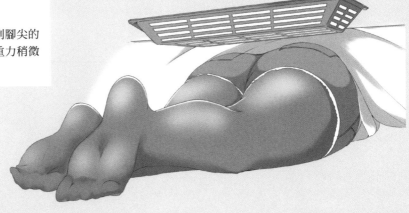

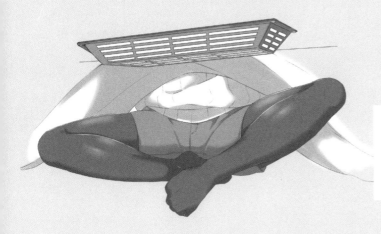

盤腿坐

盤腿坐的時候，浮現小腿的線條，調整線條、強光效果、陰影與褲襪的深淺，巧妙地表現吧！

38 洗完澡～就寢

洗澡消除一天的疲勞到睡覺前，女孩是如何結束一天的呢？我們來看一下吧！

心動重點　　○ 一條浴巾　　　　　　　○ 不同平時的嬌媚　　　　　　○ 睡衣、睡相、睡臉

剛洗完澡的嬌媚

披一條浴巾、頭髮沾濕、梳起頭髮或身體發熱等，剛洗完澡的女孩不同平時的嬌媚與魅力正是殺手鐧！

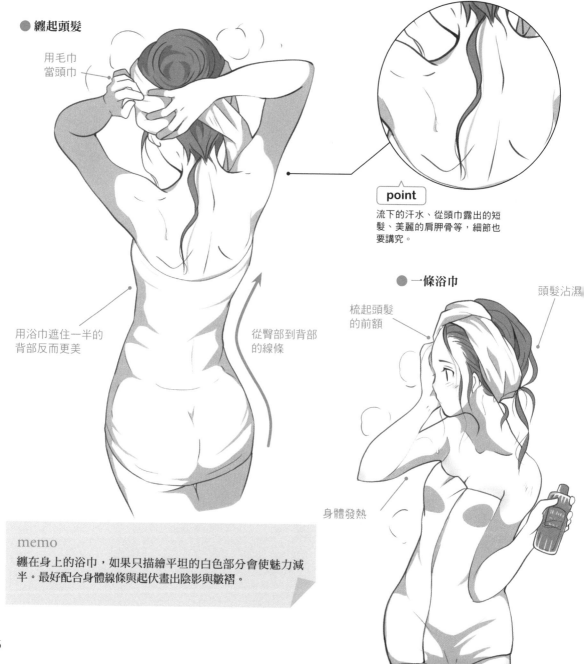

● 纏起頭髮

用毛巾當頭巾

point

流下的汗水、從頭巾露出的短髮、美麗的肩胛骨等，細節也要講究。

用浴巾遮住一半的背部反而更美

從臀部到背部的線條

● 一條浴巾

梳起頭髮的前額

頭髮沾濕

身體發熱

memo

纏在身上的浴巾，如果只描繪平坦的白色部分會使魅力減半。最好配合身體線條與起伏畫出陰影與皺褶。

入浴後使身體變涼的時間

像是吹電扇、吃冰，也來看看使身體變涼時的心動重點吧！

●用電扇把頭髮吹乾

頭髮隨風搖擺

腿根與臀部
的界線

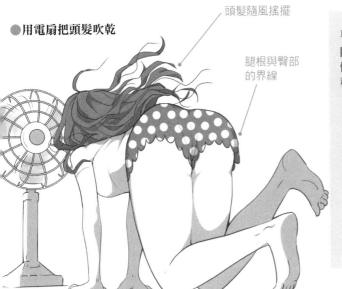

<div>

memo

除了披一條浴巾，穿襯衫時為了讓發熱的身
體變涼，也會揪起領口搧風，可以試著表現
稍微露出鎖骨或肩膀。

●吃冰

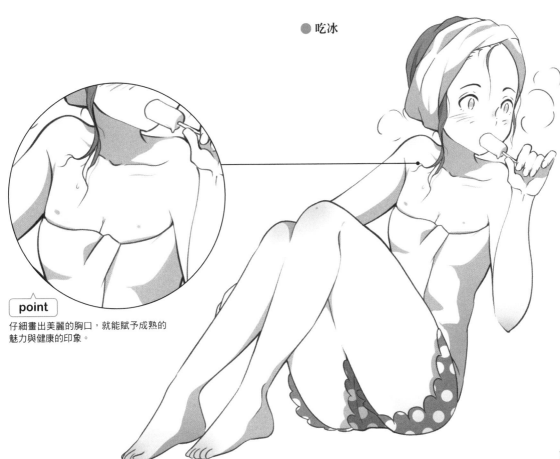

point

仔細畫出美麗的胸口，就能賦予成熟的
魅力與健康的印象。

換上睡衣放鬆

換上睡衣後，接下來只剩上床睡覺……在那之前的一點時間如何度過呢？

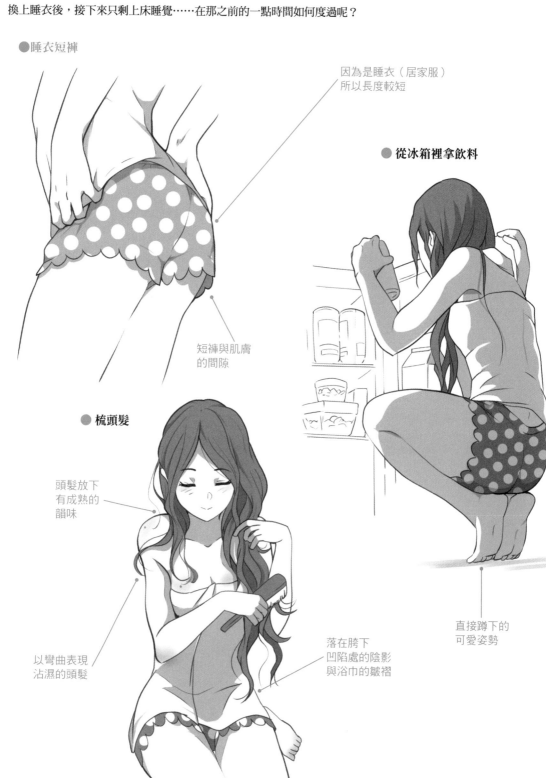

●睡衣短褲

因為是睡衣（居家服）所以長度較短

● 從冰箱裡拿飲料

短褲與肌膚的間隙

● 梳頭髮

頭髮放下有成熟的韻味

以彎曲表現沾濕的頭髮

落在胯下凹陷處的陰影與浴巾的皺褶

直接蹲下的可愛姿勢

就寢時（睡相、睡臉）

毫無防備的睡臉、身體蜷曲的睡相等，女孩的睡姿十分可愛。

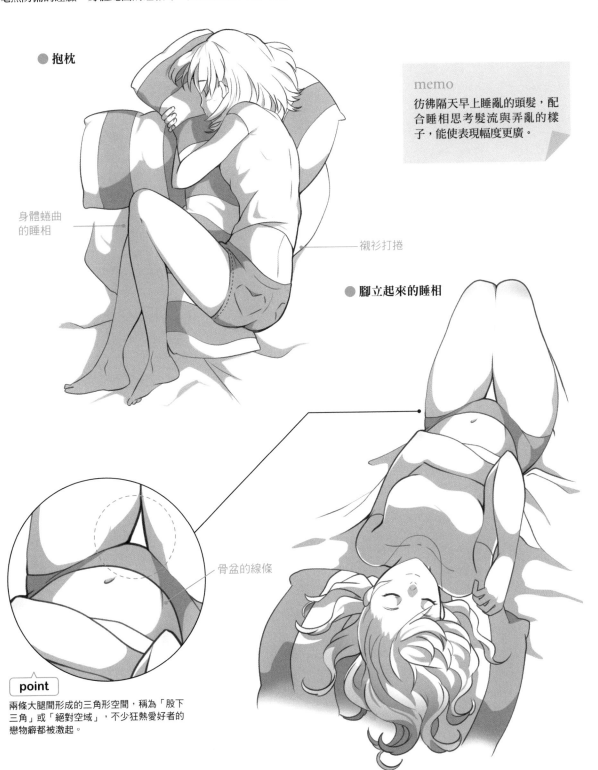

● 抱枕

memo

彷彿隔天早上睡亂的頭髮，配
合睡相思考髮流與弄亂的樣
子，能使表現幅度更廣。

身體蜷曲
的睡相

襯衫打捲

● 腳立起來的睡相

骨盆的線條

point

兩條大腿間形成的三角形空間，稱為「股下
三角」或「絕對空域」，不少狂熱愛好者的
戀物癖都被激起。

Column
睡相範例集

因睡相差而打捲的睡衣、依身體方向（睡覺時朝的方向）改變的各部位形狀、入睡前的情境等，不只是畫出人躺著睡覺的場景，也要追求臨場感與真實感。熟悉各種範例，畫出更有魅力的睡相吧！

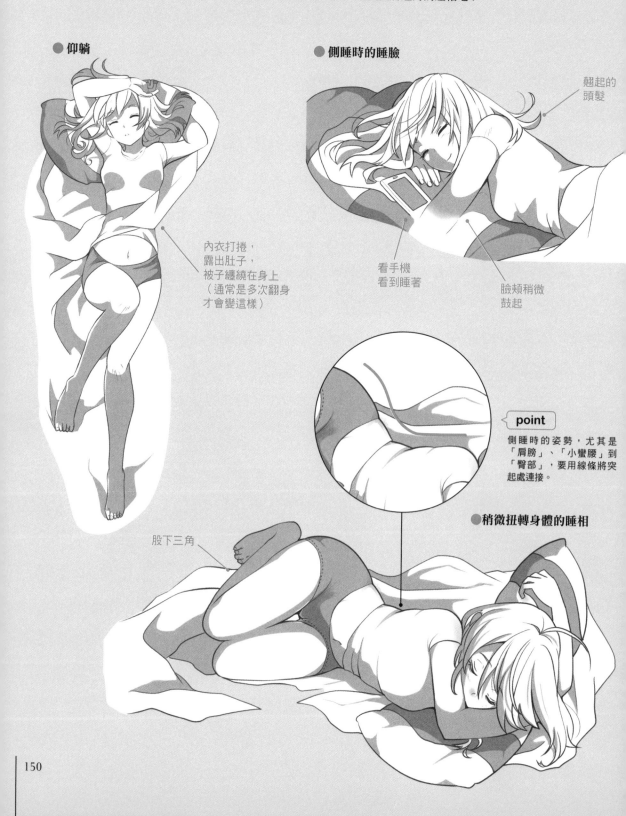

● 仰躺

內衣打捲，
露出肚子，
被子纏繞在身上
（通常是多次翻身
才會變這樣）

● 側睡時的睡臉

翹起的
頭髮

看手機
看到睡著

臉頰稍微
鼓起

> **point**
> 側睡時的姿勢，尤其是「肩膀」、「小蠻腰」到「臀部」，要用線條將突起處連接。

● 稍微扭轉身體的睡相

股下三角

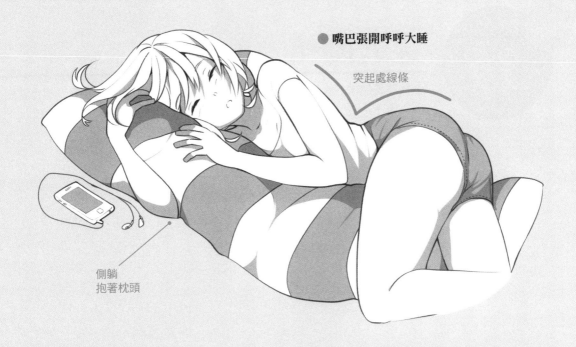

● 嘴巴張開呼呼大睡

突起處線條

側躺
抱著枕頭

● 頭埋在枕頭裡

頭髮披在
枕頭上

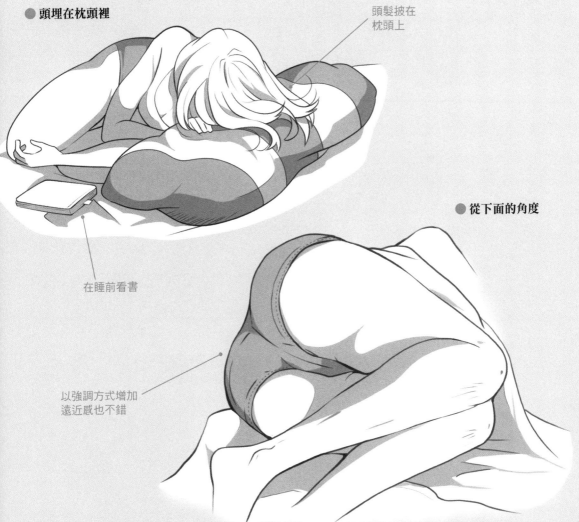

在睡前看書

● 從下面的角度

以強調方式增加
遠近感也不錯

39

穿著圍裙

女孩穿著圍裙的模樣,有種居家的印象且能感受到魅力,特別受到男性熱烈的支持。我們一起來瞧瞧烹飪時的動作與圍裙的穿法。

| 心動重點 | ● 居家的魅力 | ● 烹飪時的動作 | ● 圍裙的穿法 |

準備料理、烹飪時的動作

頭髮綁在後面,圍裙的繩子打結,將與圍裙有關的小動作畫得很可愛吧!

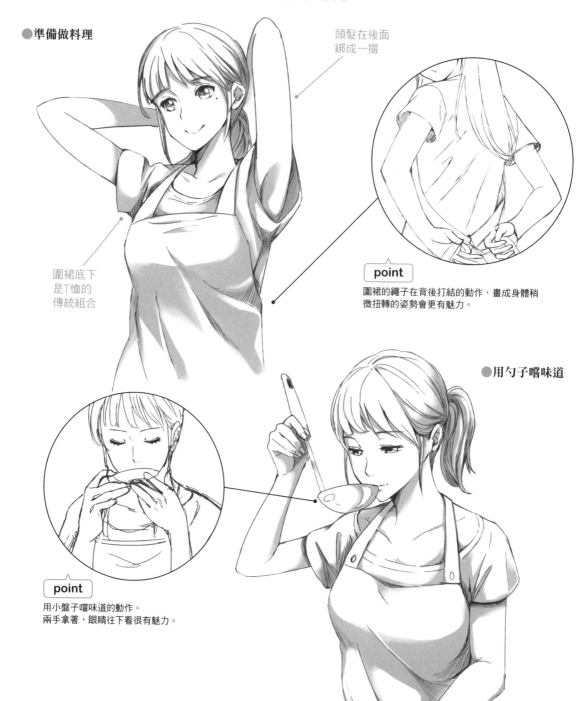

●準備做料理

頭髮在後面
綁成一撮

圍裙底下
是T恤的
傳統組合

point

圍裙的繩子在背後打結的動作,畫成身體稍微扭轉的姿勢會更有魅力。

●用勺子嚐味道

point

用小盤子嚐味道的動作。
兩手拿著,眼睛往下看很有魅力。

圍裙底下的穿法

圍裙底下搭T恤，不僅能給人居家的印象，另一方面露出肩膀的樣子，也會顯得更性感。

● 圍裙×無袖上衣

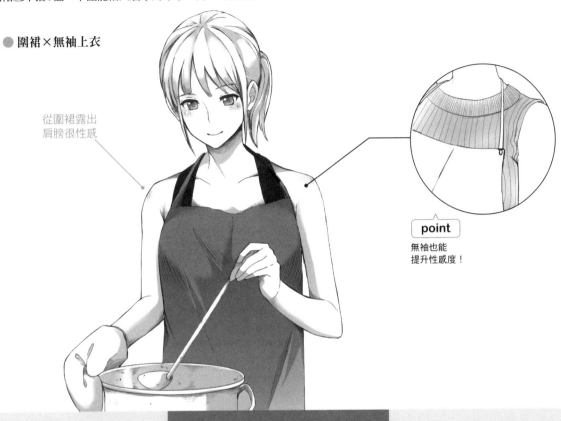

從圍裙露出
肩膀很性感

point

無袖也能
提升性感度！

肌膚與衣服的對比

肌膚與衣服的分界線，兩者的對比在呈現女性魅力時是很重要的一點。並非大部分肌膚都露出來，也不是幾乎都被衣服遮住。隱藏在其中的絕妙平衡才叫人心動。

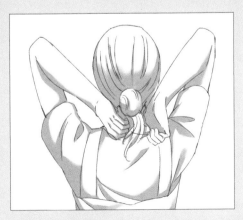

● T恤

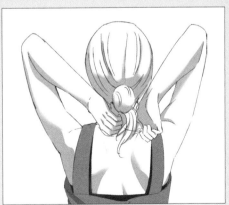

● 無袖上衣

拿高處的東西～料理篇～

各種場景中常看到「拿高處的東西」的動作。在家做料理時有哪些重點呢？

●踮腳

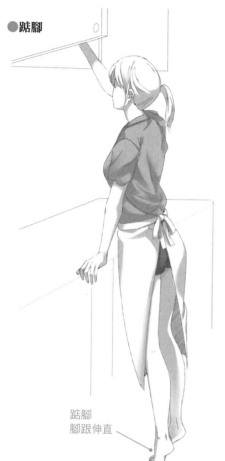

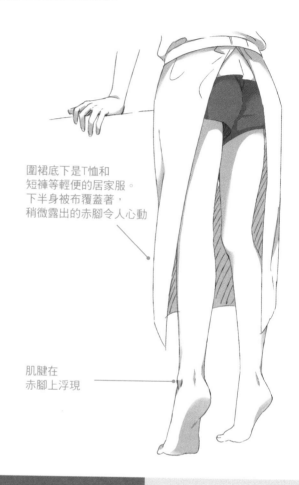

圍裙底下是T恤和
短褲等輕便的居家服。
下半身被布覆蓋著，
稍微露出的赤腳令人心動

肌腱在
赤腳上浮現

踮腳
腳跟伸直

肌腱、小腿的魅力

不少人對於女性的肌腱與小腿懷有戀物癖。腳跟的肌腱別太粗，要用纖細的線條。另外，與其不畫出小腿的肌肉，稍微畫成有些存在感能讓腿更有魅力。從小腿連到腳跟的線條，要用美麗的曲線畫出來。

● 踮腳時的腳跟

● 小腿

Column
穿著圍裙的變化

思考適合場景的圍裙裝扮與圍裙的設計，就能發現截然不同的魅力。

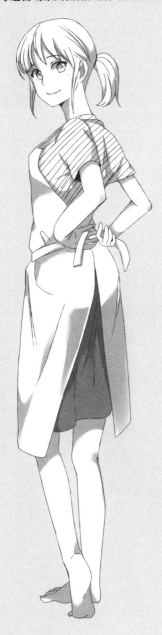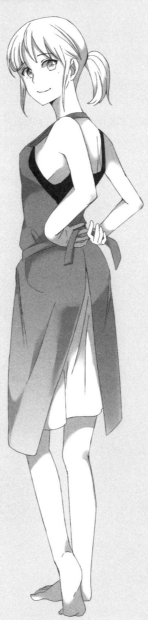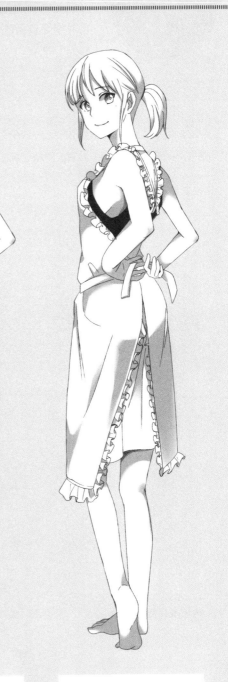

圍裙×T恤

基本風格。居家且印象不錯。除了烹飪的場景，也可用於幼稚園老師或店員等。

圍裙×無袖上衣

令人感受到成熟魅力的穿法。很適合同居情侶或料理教室的場景。

荷葉邊圍裙

盡力展現可愛一面的輕飄飄圍裙。在新婚家庭的場景中，丈夫喜形於色。

吃吃喝喝

用餐場景包含吃飯的規矩、角色的表情與姿勢、拿餐具的動作等,有許多須注意的重點。

| 心動重點 | 高雅的舉止 | 樸實的吃相 | 吃麵時的動作 |

高雅地用餐

高雅的舉止能讓成熟魅力更顯著。注意身體的姿勢與手邊、指頭的動作。

● 高雅地說「我要開動了」

手指漂亮地
併攏

挺直的背脊很優美

● 喝湯

拇指
扣在碗邊

想像拿碗的手
支撐下面。
不能用抓的

● 用玻璃杯喝葡萄酒

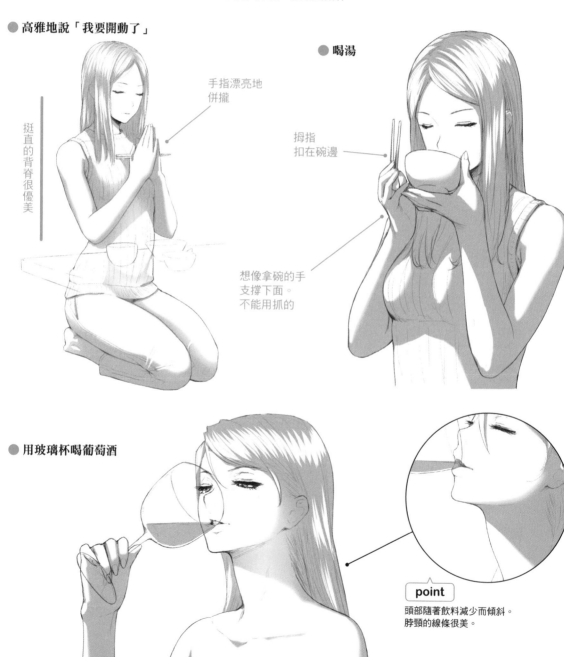

point

頭部隨著飲料減少而傾斜。
脖頸的線條很美。

津津有味地吃喝

樸實、吃得津津有味的模樣，給人親近感與健康的印象。

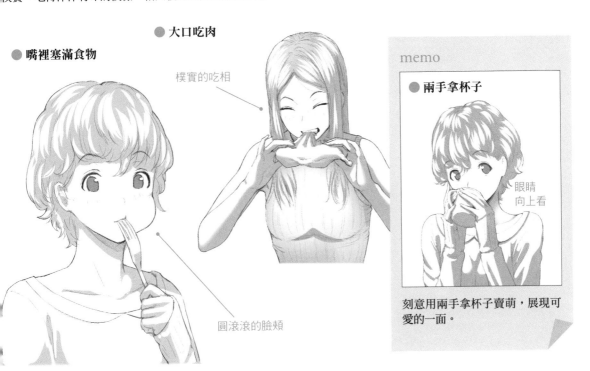

● 大口吃肉

● 嘴裡塞滿食物

樸實的吃相

圓滾滾的臉頰

memo

● 兩手拿杯子

眼睛
向上看

刻意用兩手拿杯子賣萌，展現可
愛的一面。

吸著吃麵

吃拉麵的時候，把頭髮撥到耳後的常見動作也要掌握。

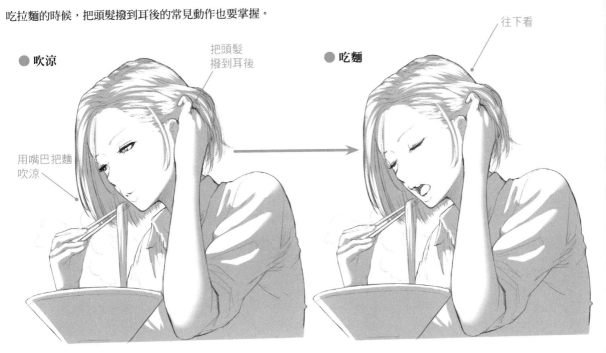

● 吹涼

把頭髮
撥到耳後

● 吃麵

往下看

用嘴巴把麵
吹涼

插畫家介紹

よむ

同時在商業、同人領域以插畫家身分展開活動。主要製作穿著褲襪的女孩插圖。

▶封面封底插圖／女高中生（基礎篇）

すりーしーびーおー
cccpo

趁著在公園餵鹿吃煎餅的空檔，描繪手機遊戲與輕小說的插圖。

▶巫女／胸部充滿魅力的畫法：範例特寫 2

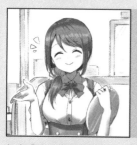

カゾク
ksk

平時以二次創作為主展開同人活動。最近最愛畫的部位是大腿，最愛的小東西則是眼鏡。

▶咖啡店、家庭餐廳店員／飲酒聚會／裙裝／露肩時裝／緊身時裝／窩在暖爐桌裡悠閒一下

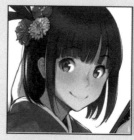

ななひめ

插畫家「ななひめ」。大家是美臀控，還是巨乳控呢？我喜歡聞肉球喔。

▶棒球社、足球社經理／劍道社、弓道社／泳裝女孩／在屋內脫掉大衣／吃吃喝喝

バシコウ

以自由插畫家的身分展開活動。喜歡畫和服，覺得畫圖很開心。

▶騎自行車的女高中生／浴衣女孩／萌袖的女孩、圍巾女孩變化集／穿著圍裙／胸部充滿魅力的畫法：範例特寫 1

マサムー

主要從事二次創作與描繪獨創作品，大多畫粉領族或女高中生 有時也畫漫畫。

▶在辦公室工作的女性／美容師／電車／健身房／範例特寫：在飲水處嬉鬧／棒球帽 × 女孩

おうこく
みじんコ王国

大家好！一個人的印象會因為服裝或姿勢而截然不同，很有意思呢。我喜歡修長的美腿。

▶坐在車座上的背影、臀部充滿魅力的畫法、胸部充滿魅力的畫法／其他範例特寫

ななはら
七原しえ

以集換式卡片遊戲、手機遊戲為主展開活動。喜歡思考奇怪的構圖或人物姿勢。

▶洗完澡～就寢、睡相範例集

での
出野

平時在插圖製作公司畫插圖。這次能獲邀真是太感謝了。

▶圖書館

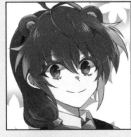

たじまりくと
田嶋陸斗

以畫漫畫或當助手為主展開活動。在追求戀物癖的主題下畫圖，是非常開心、寶貴的體驗。

▶棒球場的啤酒女孩／棒球帽×女孩

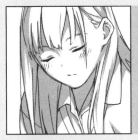

とうつきかける
冬月走

我很喜歡花和制服的組合。尤其喜歡水手服，回過神來發現都在畫水手服（笑）。

▶調整襪子的女高中生

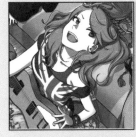

うちみあざ
内海痣

平時在畫二次創作或商業插圖。我是戀手癖，還有喜歡穿著MA-1飛行外套和橫須賀外套的女孩的戀女癖。

▶第一道南風／穿室內便服放鬆／在家做伸展運動

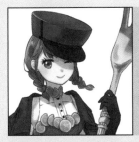

にかいどうあや
二階堂彩

我以自由插畫家的身分展開活動。主要是在Pixiv、Twitter從事二次創作活動等。

▶麵包店店員／在百貨公司工作的女性／服飾店店員／
超商店員

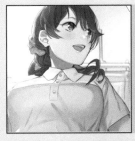

かずね
和音

最近發覺我喜歡穿很多件也能看出身體線條的高雅服飾，同時我也是高跟鞋戀物癖。我喜歡畫衣服的皺褶。

▶網球社／田徑隊／護理師／口腔衛生師／回家後

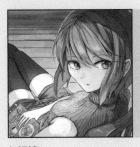

うぐいす
鶯ノキ

我喜歡女孩子柔和的曲線和纖細的手腳。在作畫時很快樂！謝謝大家。

▶短褲

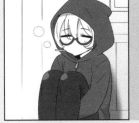

F島

我的工作是畫插圖和動畫。雖然我喜歡可愛的圖，但也喜歡贅肉下垂、滿是皺褶的圖。

▶運動會

TITLE

心跳加速！美女動作情境姿勢集

STAFF

ORIGINAL JAPANESE EDITION STAFF

出版　　　瑞昇文化事業股份有限公司
編著　　　sideranch (サイドランチ)
譯者　　　蘇聖翔

裝丁・デザイン　　山森ひみつ
DTP　　　　　　　株式会社サイドランチ (都築史織)
編集　　　　　　　後藤憲司、株式会社サイドランチ (小山喜崇)

總編輯　　郭湘齡
文字編輯　徐承義　蔣詩綺　李冠緯
美術編輯　孫慧琪　謝彥如
排版　　　執筆者設計工作室
製版　　　明宏彩色照相製版股份有限公司
印刷　　　桂林彩色印刷股份有限公司
　　　　　絨億彩色印刷有限公司
法律顧問　經兆國際法律事務所　黃沛聲律師

戶名　　　瑞昇文化事業股份有限公司
劃撥帳號　19598343
地址　　　新北市中和區景平路464巷2弄1-4號
電話　　　(02)2945-3191
傳真　　　(02)2945-3190
網址　　　www.rising-books.com.tw
Mail　　　deepblue@rising-books.com.tw

初版日期　2019年7月
定價　　　380元

國家圖書館出版品預行編目資料

心跳加速！美女動作情境姿勢集 /
sideranch編；蘇聖翔譯. -- 初版. -- 新
北市：瑞昇文化, 2019.05
　面；　公分
ISBN 978-986-401-338-8(平裝)

1.插畫 2.繪畫技法

947.45　　　　　　　　108006102